U0070666

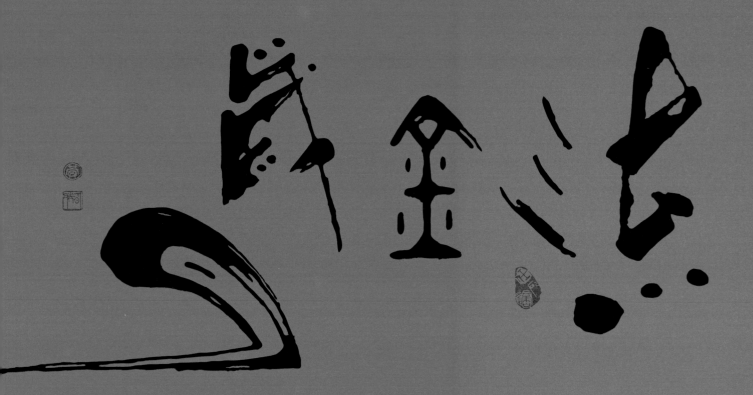

書畫天地

黃明勝

HUANG MING SHENG

目 錄 Contents

宣紙創作 Xuan paper Creation

棉布創作 Cotton Creation

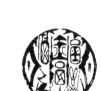
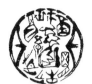
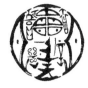
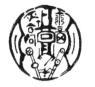

3

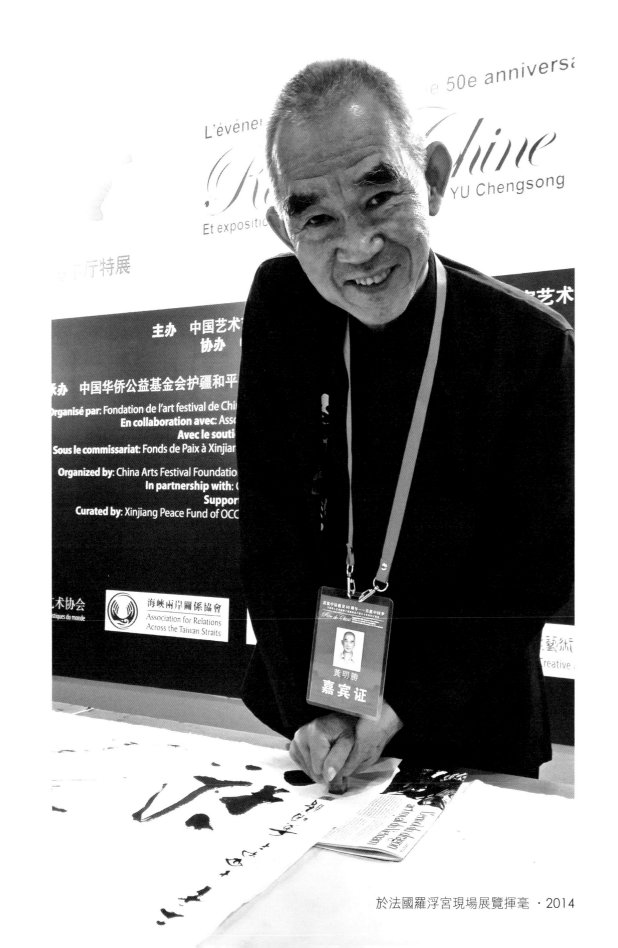

於法國羅浮宮現場展覽揮毫 ・2014

推薦序

文化是一種思想、語言、宗教和風俗習慣之統稱。而以文字之美爲基礎之書道，金石乃中華民族之文明記錄，和歷史演進之憑藉，二者更是現代生活之品味、抒懷、遣興和文創表達的高尚藝術。

黃明勝雲林斗六人，世代務農，其父黃英雄先生與鍾春梅女士結縭育有四子，因維持生計復轉經商，明勝君居家排行老二，自幼天資聰穎，性好藝術，每於資源匱乏之鄉間，窮搜舊紙塗鴉，及長北上成家，並開機車材料公司，餘暇亦不忘幼年金石、書法之雅趣，遍訪當代名家求教治印、善書者，勤耕雨讀，迄今三十餘載矣！

二〇一四年七月法國緣識明勝兄，回國後又經多次雅集，更瞭解黃君對書法南北古今流派和金石皖、浙諸家之潛研以及敏銳剖析，尤以去（二〇一五）年台北中正紀念堂畫廊之經典個展，頗獲觀者喜愛，藝壇佳評和傳播媒體之注意，更爲現代文創開發出另一種高層次的心靈和視覺享受也。

「黃金歲月謳歌美，藝術人生追憶多」，人生是彩色的，而永恆者非金錢、名利，乃精神和靈魂之垂世也，頃者欣聞年屆古稀之老友九月將付梓「流金歲月」一書，請吾封面題字，吾以明勝先生孜孜不倦之歷程，當爲同道分享，子孫勵志，和時下青年學習之典範，特爲之序！

歲次丙申之夏於鯤北文山玉淵書室　諸羅　丁錦泉　拜撰

黃明勝的書法──
絕對風華 · 可能絕代

臺北市南港運動中心 · 前信義運動中心執行長　林炳鈞

幫人寫序，這是我一生不敢也不想做的事，人貴自知之明，我既非社會賢達也非文人雅士，何德何能寫序？既如此言之，又爲何寫之？爲一份奇特之書魂─我巧遇了，我讚嘆了！巧遇因有緣，讚嘆爲奇美，奇美有緣大書魂聲聲逼人盡些義氣事罷！

巧遇因有緣記：

話說於民國九十四年八月十三日約中午時分，我因開到台北縣文化中心借書，順便走走放放也看看中心經常策辦之藝文展，藝文於我可偶遇可駐觀可賞心可悅目，但絕不動心尋價，蓋尋價已超越我屬升斗小民之流的界線，問了買不起，無隔日餘糧，買了擺不了，家小何處掛，但爲黃老師我破了例問了價，問價之後黃老師還肯以隨緣價割愛。爲感佩此番知遇與捨得，我九十六年在台北縣板橋市 435 藝文中心辦理救國團五十五周年團慶時 (時任救國團台北縣服務組組長)，特邀黃老師等幾位書畫家，當場揮毫並提供其等之個人作品當作摸彩品，分享義工朋友感受藝術之美。

讚嘆爲奇美記：

花開花落自有時，有緣惜緣知何年。歲月漫漫，十年過後，於一○三年七月我配合團部工作奉調信義運動中心服務。想運動中心若增加一些人文藝文氣息，應屬美好，記起了往事心得，就主動聯絡黃老師是否願意到信義運動中心做展，得黃老師答應，信義中心於十月十日策辦『江山如畫─黃老師書畫奇遇記 & 再創 T 恤風華特展』。一場文字奇遇與 T 恤風華就此展開，我讚嘆黃老師書法之美脫其俗拔其粹，其文風竟能融書法之美與現代感於一體，也能自然流露宮崎駿般 - 告訴你這世界因一些獨特的人愛想像而寬闊、愛堅持而出現。黃老師爲中國的書法再創不屬天不屬地難能可貴深具意義的唯一之境。

盡些義氣事記：

人生多歧路，常需做選擇，爲將歧路變奇路，我曾盡之義氣事：

一、爲『再創 T 恤風華』我曾大膽建言：

1、『救國團＝青年 青年＝青春 青春＝T 恤 救國團＝T 恤。』「爲救國團找一件 T 恤」是一種極具戰略性高度的思維，也是種極具市場與營運獲利必要性的當爲！

2、救國團與 T 恤就邏輯的元素上深論，救國團＝T 恤！救國團怎能沒有屬於自己的代表性、風格性、市場性的一件 T 恤呢？

3、「爲救國團找一件 T 恤」基於上述理由，它絕對是個重大課題，在戰略的高度上、在行銷的利益上，在品牌印象的經營建構上，他是個關鍵性的吸引力因子。

4、T 恤如果沒有極強的元素，它就是一般 T 恤，可有可無，不具論斷價值，但 T 恤如果是「高度文創藝術結合品」，那 T 恤就不再只是 T 恤，它是個價值、強勢商品，它是個品質、品味、品牌代表性載體；對主體的品牌效應、品牌形象會帶來高純度相得益彰的效益。黃明勝老師——中國書法唯一且兼具現代美感的書畫體是可能帶來如此效益！

5、黃明勝老師的字如畫般的美——可創 T 之風華（黃明勝老師＝中國兩岸四地名家書畫白金獎、法國羅浮宮布魯賽勒廳全球華人藝術展、字之獨特性 100%，無法仿＝風華再展＝救國團文創藝術之顯性）。

6、黃老師的字可爲 T 恤的當下市場，走出一條不同的品類與風貌，那叫唯一。

二、我個人花了三萬元買了很多的 T 恤請黃老師創作並提案，做了屬救國團風的 T 恤展示品近五十件，將靜態擺飾的藝術變成可穿著走動的藝術。好不好看？我相信美雖有主觀，但你不能說人如林志玲、山如黃山不怎麼美一樣，那是扼殺了客觀，也敗壞醜惡了自我的心靈景觀，這樣是不好也不對的！

三、於一〇四年五月我與同仁趙時雯策辦了『健走信義風華 AB 線』，做出了第一批的 T 恤一千五百件當活動禮品，強力落實此一文案，尋求此 T 之風華，演義未來！

江山如此多嬌，引無數英雄競折腰！黃老師的字如此多嬌，引我願意折腰。

不寫序我勉力寫了，好與壞、對與錯、序成序否已不在意……反正萬類霜天競自由！我激揚了我的文字寫序爲情義，您大可指點您的江山要如何！我只平心企求我的眼光不孤寂，今後但有英雄好漢煮酒論書魂時，能持平講一聲：「俱往矣，數書法風流人物，還看今朝」！這今朝一席之地，中國書法之光，黃明勝老師當之無愧。

黃明勝自序——
我的回首歲月

口述 **黃明勝** ／ 撰筆 **黃嘉瑤**

成長在雲林貧困鄉間

民國三十九年（1950）我出生在臺灣雲林斗六茱公庄，是家中的第二個孩子，母親一共生了四個男孩。

自幼父親白手起家，記憶中的父親爲撐起家中經濟，經常騎著腳踏車載送不同的小玩意、食品、零嘴、水果、冰棒等如同小攤販四處兜售。而母親曾典當了自己值錢的毛衣（當時衣服是可以賣錢的），還向親友借錢，才頂了一間破舊的小鐵皮屋定點做小生意。

國小成績不差，國語和數學是拿手的科目，當時臺灣還沒有九年國民義務教育，我很爭氣的考上省立斗六初中。然而，考上初中後，母親爲了讓我繼續學業，即使向親友借錢也要籌出註冊費讓我完成學業。

後來，在當時政府倡導提早入伍又想減輕家中經濟的情形下，民國五十六、五十七年間便入伍服役。退伍後即北上工作，於民國六十五年結婚。

轉捩點：同一年的成家與立業並進

早些時候，擁有機車材料一技的胞弟老三被挖角北上至一機車材料行當師傅。然而就在我結婚這一年，材料行老闆因經營不善又信用破產，欲將此店優先頂讓給三弟，家人於是合力籌足款項用分期方式將店頂下來，並重新開業。

這一年，實爲我生命重要的轉捩點之一。

創業之初，確實備嘗艱苦，經常至外地批貨、整貨忙碌至凌晨三～四點才得以休息，接續上午開店，這樣的奔波約持續至快一年，全年無休。日復一日，材料店生意日漸穩定，有固定客源、貨源也穩定，經濟方逐步起色。

在經營生意期間，曾遇到欣賞我的字體的客戶，明明只是小額的交易往來，客戶特別要求我自己書寫、開立支票，只是想多看看我的硬筆字。這些個小故事都讓我自己對於自己的字無形中產生正向的鼓勵，也彷彿在提醒自己莫忘當時第一眼見到書法時的美妙感受。

三十而立：不忘當年的啓蒙之美

談到對於書法的啓蒙，不能不提我在林頭國小六年級時的導師陳陸波先生，猶記初見老師以毛筆書寫的字體至爲驚艷，留下不可抹滅的記憶，鑽研書法殿堂的想法暗暗在心中萌芽。

到了 1980 年，三十而立之際，決心重拾兒時對書法的美好記憶，經營生意之餘，始入門鑽研書法作爲志趣，維持練筆的習慣；期間對書法的研究與熱愛，與日俱增。

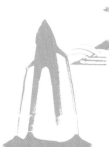

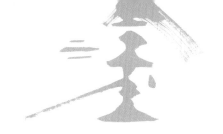

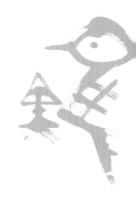

1991年時與胞弟老四於家鄉雲林斗六合力經營開設陶瓷藝品店，得有更寬裕的時間廣泛接觸藝術相關作品。

書法創作超越三十個年頭

細數我入書法殿堂至今三十年有餘，實可分為三個十年為階段；

第一個十年（1980~1989）探索期，開始尋訪自己喜愛的字體，在未有師承的情形下，四處摸索。雖然閱覽八方眾多名家書體，但尚未尋獲自己喜愛並可深入研習的字體。

我一心鑽研書法的初衷是：書法的美感應該隨著時間與時俱進，開創時代的美感。而每個時代的美感應該隨著時空的演變而更迭，人的食衣住行育樂因為時代的進步、生活的需求而不斷變遷，唯獨書法彷彿時空凝結，臨摹仿真仍是競相追逐的圭臬，我深信：書法不應該一直原地踏步。

第二個十年（1990~2000）進入已有根基的時期，喜愛觀帖，並研究各家書法派別與形體，並在此階段閱覽到范曾和徐鼎先生的書法，大為驚艷與喜愛，從兩位大師的作品中獲得相當的啟發，對於自己的書法走向有相當重要且不可磨滅的地位。所謂，融會百家、自成一家，尋獲自我認同的美感而發揮屬於自己的創作，應該便是這個時期的寫照了。

關於刻印的學習過程也是從這個階段萌芽（1992），談論及此要特別感謝友人的提點：書法除了書寫的藝術，對於印章也需要講究；於是步入自己刻印之路。

我篆刻初學之始也曾自掏腰包購買名師作品蓋印，但事實上卻是反覆嘗試後仍找不到與自己書寫風格相符的印鑑；又再者為了符合自己大量書寫創作的情況，額外購買印鑑確實會造成不少開銷，才因此動念不如自己動手刻，方決定報名相關課程習之。

猶記當時工具已備足，也即時在開課前三天完成報名手續，報名當時櫃檯人員正好拿著雕刻刀刻畫著石頭，僅是這樣的畫面，而激起了當天返家後自己動手刻章的靈感，報名好的課程後來竟也沒去上了，這樣能說得上是「無師自通」嗎？！若要真的論起我篆刻之路的啟蒙老師，我想，那位櫃檯人員功不可沒。

篆刻是使我真正深入瞭解古字篆體與象形文字的美，在治印過程中更加體會在方寸之中所塑造出來的美感與細膩，小小印鑑差之毫釐失之千里，書法亦同此理。而鑽研篆字象形的美，意外啟發我將其文字形體表現在我的書寫當中，不僅增添作品趣味又突破看似中規中矩的視覺感受，作品質感呈現也因此提升另一層次。起初剛開始篆刻時，由篆書入手，隨著刻出趣味後，嘗試著將甲骨文也帶入我的篆刻中。

深受不少朋友喜愛的金、銀色字體亦是在此階段（1995）開始深入研究，對我來說，能將書法透過不同方式盡情的書寫、發揮它的美感，是我一直樂此不疲的志趣。我開始嘗試各種不同顏料調配，摸索出將貝殼金、貝殼銀以及貝殼白金三種色彩極致發揮。

自從我自篆自刻之後，接觸的媒介也逐漸延伸至陶瓷、茶壺、石頭、木頭、花器等，即使只是海邊俯拾的石塊都能成為雕刻書法創作的題材。

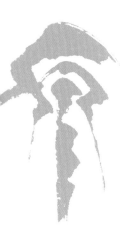

來到第三個十年（2001~2011），持續也執著走出自己風格的字體，友人間稱爲「書畫體」。對於金、銀色字體創作媒介也從宣紙發揮至絹帛等布料上，秉持著棄而不捨與百方嘗試的傻勁，研究自體書寫的蒼勁、線條表現，不因顏料的不同而影響細緻度。

歷代書法大家格言促立志

古人謂之：「碑帖可深看，不宜深臨」、「法無定法」、「畫乃自我畫，書乃自我書」、「見山是山，見山不是山，見山又是山」、「守舊無功，貴在心悟」、「初學分布，但求平正，既知平正，務追險絕，既能險絕，復歸平正」、「意造無法師自然」、「隨人作計終後人，自成一格始逼眞」。因爲涉略百家賢達論述，對於書法藝術其中之奧妙更領略於心，以上種種論述對個人書法創作之啓發影響至今。

清朝書法大家周星蓮曾在他的著作「臨池管見」寫道：「學詩如僧家托缽，積千家米煮成一鍋飯。餘謂學書亦然，執筆之法，始先擇筆之相近者仿之，逮步伐點畫稍有合處，即宜縱覽諸家法帖，辨其同異，審其出入，融會而貫通之，醞釀之久，自成一家面目。」爲了尋找我心目中所認爲書法的美感，我尋尋覓覓十餘年，沒有拜師學藝只是因爲還沒找到自己鍾愛的字體，所以我先從書上找，然後自己揣摩和摸索，在摸索的過程中仍不放棄繼續探索各上百名家的作品，日月累積並從中擷取大家的特長與優點。

一本初衷：隨波不逐流

如今，我已邁入第四個十年，個人風格之書畫體受到多方的肯定與認同，這個時期得到眾多貴人朋友們的賞識以及推薦，得以將自身經驗和成果代表臺灣數次到日本、中國大陸、法國巴黎羅浮宮等地分享書法浩瀚之美。

我的字體一開始發表時，很多人也都不解，不明白我所呈現的是什麼意思，習書法至今，也經歷過他人的質疑：說是書法又像畫？認爲正統的書法不應該是這個樣子，一路上知音寥寥，尋尋覓覓、跌跌撞撞創作屬於自己認爲的路，雖然孤獨了點，但也慶幸自己一直以來隨波不逐流，並沒有因爲爲了迎合他人的喜好而改變了自己的初衷。也因爲堅持自己的信念與理想，不因爲他人言語而逐流，才能走到今日這一點小成績。

傳統與現代：創作有所本，但無框架

我認爲在藝術的創作中不應該有框架，也就是學習的開始應該是一張白紙，沒有人規定字應該怎麼寫才是好字，就像不應該限制學畫的孩子花應該怎麼畫才美。美感的建立應該才是學習藝術的第一步，而非技法；奠定了美感的基礎再從中建立自己的價值，在漫長的創作歲月中根生立命，不輕易動搖。

書法已經是很古老的藝術了，它應該隨著歲月而有所改變，到了現代我們是時候給他新的風貌、換上新裝，讓書法跟著我們一起生活與時俱進，除了傳承更應該發揚光大。

這次因緣俱足，集結我近年來宣紙與布類書法創作共六十七幅，就算是給自己的成績單。我的啓蒙老師陳陸波先生，鼓勵我道：秉持毅力與勇氣堅持走自己的路，倘若他人再問這是什麼體？或許你就答：黃體！甚妙也，恩師之情讓我在書道之路從未退轉，我一輩子感念、永銘於心。

歷年參與展覽簡歷
Exhibitions

- 1995　雲林縣文化局聯展、臺北市社教館黃明勝書法個展
- 1996　雲林縣斗南建功文教中心黃明勝書法創作個展、
　　　　出版黃明勝書法作品集
- 1997　雲林縣文化局黃明勝書法創作個展、
　　　　雲林縣北港笨湖文化藝術中心黃明勝書法創作個展
- 1998　臺北縣立文化中心黃明勝書法創作個展
- 1999　臺南市南鯤鯓代天府鯤瀛文化藝術館黃明勝書法聯展
- 2000　桃園縣立文化局黃明勝書法篆刻石碑個展
- 2005　國民黨中央黨部博愛藝廊「觀心自在書法篆刻」、
　　　　臺北縣文化局藝文中心藝廊「觀心自在書法篆刻攝影展」、
　　　　桃園住都大飯店黃明勝書法篆刻個展
- 2006　鶯歌名人雅集展場黃明勝書法篆刻個展
- 2007　財團法人研華文教基金會黃明勝書法篆刻展、
　　　　財團法人臺北慈濟醫院聯展
- 2008　財團法人慈濟基金會松山分會書畫聯展、
　　　　臺北市社教館雕塑聯展、巨珀興業建材展示館黃明勝書法篆刻展
- 2009　臺北市社教館聯展、中正紀念堂展覽廳聯展、
　　　　臺灣喜牛節聯展、中日漢字藝術慶牛年漢字藝術聯展
- 2010　臺北國父紀念館聯展
- 2012/9　日本京都音羽山清水寺圓通殿
　　　　　——第十九回清水寺古典與優雅之書畫展
- 2014/1　臺北市織谷精品概念館
　　　　　——「歲末迎春舞墨趣～書畫鬼才黃明勝創意書法展」
- 2014/3　臺北市議會——紀念2014年青年節意氣風發黃明勝書法展
- 2014/4　日本宮城縣仙臺市——永恆的朋友展
- 2014/5　中國大陸深圳文化產權交易所——「第三屆兩岸四地名家書畫展」
　　　　　臺北中正紀念堂——永恆的朋友展
- 2014/7　法國巴黎羅浮宮布魯賽勒廳
　　　　　——全球華人藝術展（Carrousel du Rouvre）
- 2014/8　高雄市香蕉碼頭——第一屆中華兩岸文化藝術博覽會
- 2014/9　臺北中正紀念堂——觀心自在書畫聯展
- 2014/10　中國大陸北京國家典籍博物館
　　　　　——「翰墨同源」海峽兩岸著名書畫家作品北京展
- 2014/10~11　臺北市信義運動中心
　　　　　「江山如畫——書畫奇遇記書畫 & T恤文創風華」特展
- 2015/4　臺北中正紀念堂——「藝氣飛揚」林旺錢、黃明勝、章維新聯展
　　　　　新竹縣立美術館——「臺日文化交流書畫藝術展」
- 2016/4　國立斗六高級中學暨七十週年校慶獲頒第十三屆（初中部）傑出校友
- 2016/6　首次獲邀入編中國中外名人文化研究會學術委員會主編之
　　　　　「人民喜愛的書畫家」之列，由中國文聯出版社出版發行
- 2016/6~7　臺北市南港軟體工業園區「和為貴」書法作品特展
- 2016/7　華視「藝術夢想家」第二季第六集之專訪藝術家
- 2016/8~10　臺北市信義運動中心「和為貴」書法作品特展

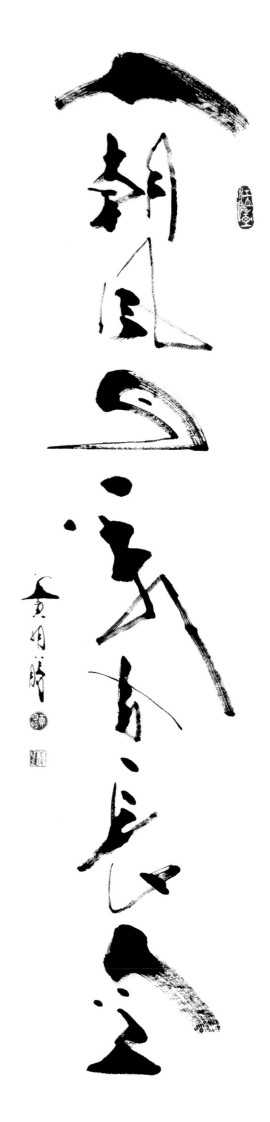

01

一朝風月萬古長空

行書、甲骨文
35×138 cm
宣紙
2014

鈐印
江山如畫、黃明勝、歪斜為正。

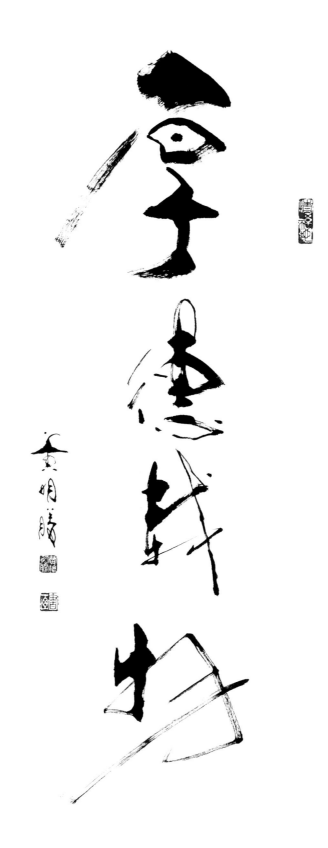

O2
厚德載物

行書
35×84 cm
宣紙
2015

鈐印
情繫天地、黃明勝槍、書畫。

流金歲月
Golden Years

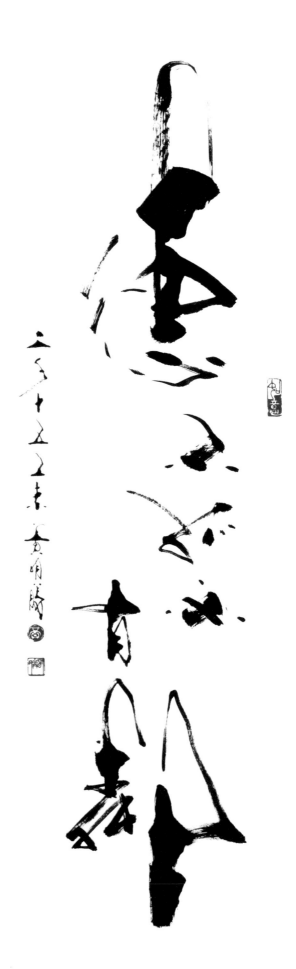

03
德不孤必有鄰

行書
35×77 cm
宣紙
2015

鈐印
如意、黃 明勝。

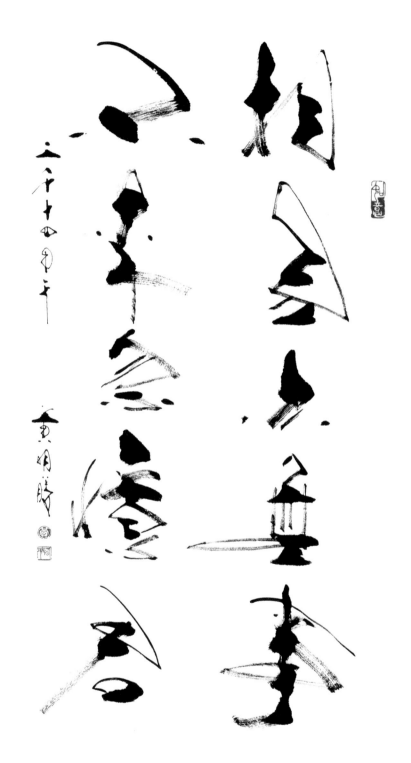

04
相見亦無事，不來忽憶君

行書
35×67 cm
宣紙
2014

鈐印
如意、黃 明勝。

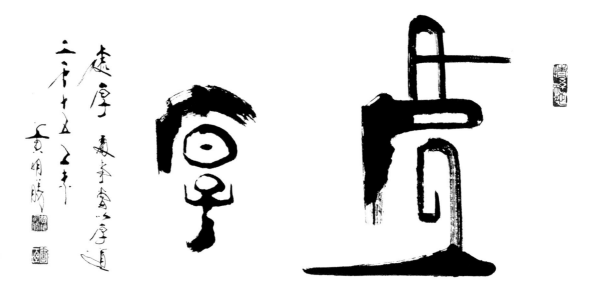

05
處
厚

篆書
40×65 cm
宣紙
2015

鈐印
情繫天地、黃明勝檜、書畫。

似我者俗，學我者死。 ——唐 李邕

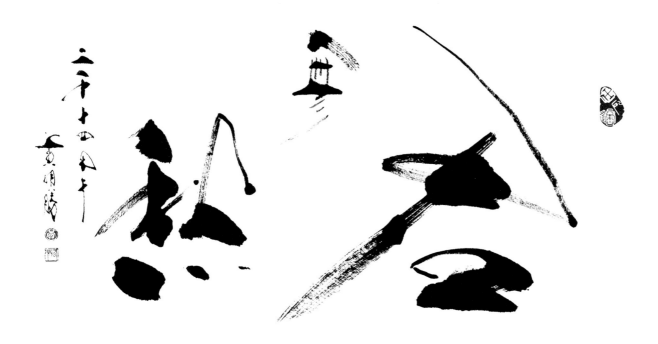

06
君無愁

行書
40×65 cm
宣紙
2014

鈐印
任所適、黃 明勝。

似我者俗，學我者死。 ——唐 李邕

07

金剛經

行書
29×600 cm（畫心）
宣紙
2015

鈐印
菩薩肖形、黃 明勝。

金剛般若波羅蜜經

姚秦三藏法師鳩摩羅什譯

如是我聞一時佛在舍衛國祇樹給孤獨園與大比丘眾千二百五十人俱爾時世尊食時著衣持鉢入舍衛大城乞食於其城中次第乞已還至本處飯食訖收衣鉢洗足已敷座而坐時長老須菩提在大眾中即從座起偏袒右肩右膝著地合掌恭敬而白佛言希有世尊如來善護念諸菩薩善付囑諸菩薩世尊善男子善女人發阿耨多羅三藐三菩提心應云何住云何降伏其心佛言善哉善哉須菩提如汝所說如來善護念諸菩薩善付囑諸菩薩汝今諦聽當

《書法約言》

凡作書要布置、要神采。布置本乎運心，神采生於運筆，真書固爾，形體亦然。

——明末清初　宋曹

甚多世尊何以故是福德即非福德性是故如
來說福德多若復有人於此經中受持乃至四
句偈等為他人說其福勝彼何以故須菩提一
切諸佛及諸佛阿耨多羅三藐三菩提法皆從
此經出須菩提所謂佛法者即非佛法須菩提
於意云何須陀洹能作是念我得須陀洹果不
須菩提言不也世尊何以故須陀洹名為入流
而無所入不入色聲香味觸法是名須陀洹須
菩提於意云何斯陀含能作是念我得斯陀含
果不須菩提言不也世尊何以故斯陀含名一
往來而實無往來是名斯陀含須菩提於意云
何阿那含能作是念我得阿那含果不須菩提
言不也世尊何以故阿那含名為不來而實無
來是故名阿那含須菩提於意云何阿羅漢能
作是念我得阿羅漢道不須菩提言不也世尊
何以故實無有法名阿羅漢世尊若阿羅漢作
是念我得阿羅漢道即為著我人眾生壽者世
尊佛說我得無諍三昧人中最為第一是第一
離欲阿羅漢我不作是念我是離欲阿羅漢世

是諸相非相則見如來須菩提白佛言世尊頗有眾生得聞如是言說章句生實信不佛告須菩提莫作是說如來滅後後五百歲有持戒修福者於此章句能生信心以此為實當知是人不於一佛二佛三四五佛而種善根已於無量千萬佛所種諸善根聞是章句乃至一念生淨信者須菩提如來悉知悉見是諸眾生得如是無量福德何以故是諸眾生無復我相人相眾生相壽者相無法相亦無非法相何以故是諸眾生若心取相則為著我人眾生壽者若取法相即著我人眾生壽者何以故若取非法相即著我人眾生壽者是故不應取法不應取非法以是義故如來常說汝等比丘知我說法如筏喻者法尚應捨何況非法須菩提於意云何如來得阿耨多羅三藐三菩提耶如來有所說法耶須菩提言如我解佛所說義無有定法名阿耨多羅三藐三菩提亦無有定法如來可說何以故如來所說法皆不可取不可說非法非非法所以者何一切賢聖皆以無為法而有差別

諸天人阿修羅皆應供養如佛塔廟何況有人盡能受持讀誦須菩提當知是人成就最上第一希有之法若是經典所在之處則為有佛若尊重弟子

爾時須菩提白佛言世尊當何名此經我等云何奉持佛告須菩提是經名為金剛般若波羅蜜以是名字汝當奉持所以者何須菩提佛說般若波羅蜜即非般若波羅蜜是名般若波羅蜜須菩提於意云何如來有所說法不須菩提白佛言世尊如來無所說須菩提於意云何三千大千世界所有微塵是為多不須菩提言甚多世尊須菩提諸微塵如來說非微塵是名微塵如來說世界非世界是名世界須菩提於意云何可以三十二相見如來不不也世尊不可以三十二相得見如來何以故如來說三十二相即是非相是名三十二相須菩提若有善男子善女人以恒河沙等身命布施若復有人於此經中乃至受持四句偈等為他人說其福甚多

爾時須菩提聞說是經深解義趣涕淚悲泣而白佛言希有世尊佛說如是甚深經典

佛說我得無諍三昧人中最為第一

是第一離欲阿羅漢我不作是念我是離欲阿羅漢

世尊我若作是念我得阿羅漢道世尊則不說須

菩提是樂阿蘭那行者以須菩提實無所行而

名須菩提是樂阿蘭那行佛告須菩提於意云何如

來昔在燃燈佛所於法有所得不不也世尊如

何以故莊嚴佛土者即非莊嚴是名莊嚴是故須

菩提諸菩薩摩訶薩應如是生清淨心不應住色

生心不應住聲香味觸法生心應無所住而生其心須菩

提譬如有人身如須彌山王於意云何是身為大

不須菩提言甚大世尊何以故佛說非身是名大身

須菩提如恒河中所有沙數如是沙等恒河於意

云何是諸恒河沙寧為多不須菩提言甚多世尊

但諸恒河尚多無數何況其沙須菩提我今實言告

汝若有善男子善女人以七寶滿爾所恒河沙數

三千大千世界以用布施得福多不須菩提

必不應住聲香味觸法生心，應生無所住心。若心有住，則為非住。是故佛說菩薩心不應住色布施。須菩提，菩薩為利益一切眾生，應如是布施。如來說一切諸相即是非相，又說一切眾生即非眾生。須菩提，如來是真語者、實語者、如語者、不誑語者、不異語者。須菩提，如來所得法，此法無實無虛。須菩提，若菩薩心住於法而行布施，如人入闇則無所見。若菩薩心不住法而行布施，如人有目日光明照見種種色。須菩提，當來之世若有善男子善女人能於此經受持讀誦，則為如來以佛智慧悉知是人悉見是人，皆得成就無量無邊功德。須菩提，若有善男子善女人初日分以恒河沙等身布施，中日分復以恒河沙等身布施，後日分亦以恒河沙等身布施，如是無量百千萬億劫以身布施。若復有人聞此經典信心不逆，其福勝彼，何況書寫受持讀誦為人解說。須菩提，以要言之，是經有不可思議不可稱量無邊功德，如來為發大乘者說，為發最上乘者說。若有人

涕淚悲泣，而白佛言：希有世尊，佛說如是甚深經典，我從昔來所得慧眼，未曾得聞如是之經。若復有人得聞是經，信心清淨，則生實相，當知是人，成就第一希有功德。世尊，是實相者，則是非相，是故如來說名實相。世尊，我今得聞如是經典，信解受持不足為難，若當來世，後五百歲，其有眾生，得聞是經，信解受持，是人則為第一希有。何以故？此人無我相、人相、眾生相、壽者相。所以者何？我相即是非相，人相、眾生相、壽者相，即是非相。何以故？離一切諸相，則名諸佛。佛告須菩提：如是，如是。若復有人，得聞是經，不驚、不怖、不畏，當知是人甚為希有。何以故？須菩提，如來說第一波羅蜜，即非第一波羅蜜，是名第一波羅蜜。須菩提，忍辱波羅蜜，如來說非忍辱波羅蜜。何以故？須菩提，如我昔為歌利王割截身體，我於爾時，無我相、無人相、無眾生相、無壽者相。何以故？我於往昔節節支解時，若有我相、人相、眾生相、壽者相，應生瞋恨。須菩提，又念過去於五百世作忍辱仙人，於爾所世，無我相、無人相、無眾生相、無壽者相。

《文字論》深識書者，惟觀神采，不見字形。若精意玄鑒，則物無遺照，何有不通。
——唐　張懷瓘

25

菩提。白佛言。世尊。善男子善女人。發阿耨多羅
三藐三菩提心。云何應住。云何降伏其心。佛
須菩提。善男子善女人。發阿耨多羅三藐三菩
提心者。當生如是心。我應滅度一切眾生。滅
度一切眾生已。而無有一眾生實滅度者。何以故
須菩提。若菩薩有我相人相眾生相壽者相。則非菩薩。所
以者何。須菩提。實無有法發阿耨多羅三藐三
菩提心者。須菩提。於意云何。如來於然燈佛所有
法得阿耨多羅三藐三菩提不。不也。世尊。如我
解佛所說義。佛於然燈佛所。無有法得
羅三藐三菩提。佛言。如是如是。須菩提。實無有
法如來得阿耨多羅三藐三菩提。須菩提。若有
法如來得阿耨多羅三藐三菩提者。然燈佛則不
與我授記。汝於來世當得作佛。號釋迦牟尼。以
實無有法得阿耨多羅三藐三菩提。是故然燈
佛與我授記。作是言。汝於來世當得作佛。號釋
迦牟尼。何以故。如來者。即諸法如義。若有人言
如來得阿耨多羅三藐三菩提。須菩提。實無有
法。佛得阿耨多羅三藐三菩提。須菩提。如來所

思議不可稱量無邊功德。如來為發大乘者說。
為發最上乘者說。若有人能受持讀誦。廣為人
說。如來悉知是人。悉見是人。皆得成就不可量不
可稱無有邊不可思議功德。如是人等則為荷
擔如來阿耨多羅三藐三菩提。何以故。須菩提。
若樂小法者。著我見人見眾生見壽者見。則於
此經不能聽受讀誦。為人解說。須菩提。在在
處處。若有此經。一切世間天人阿修羅所應供
養。當知此處。則為是塔。皆應恭敬。作禮圍繞。以諸
華香而散其處。復次須菩提。善男子善女人受
持讀誦此經。若為人輕賤。是人先世罪業應
墮惡道。以今世人輕賤故。先世罪業則為消滅。
當得阿耨多羅三藐三菩提。須菩提。我念過去無
量阿僧祇劫。於然燈佛前。得值八百四千萬億
那由他諸佛。悉皆供養承事。無空過者。若復有
人於後末世。能受持讀誦此經。所得功德。於我
所供養諸佛功德。百分不及一。千萬億分。乃至
算數譬喻所不能及。須菩提。若善男子善女人。
於後末世。有受持讀誦此經。所得功德。我若具

中所有沙。有如是等恆河。是諸恆河所有沙數

佛告須菩提。爾所國土中。所有眾生。若干種心。如來悉知。何以故。如來說諸心。皆為非心。是名為心。所以者何。須菩提。過去心不可得。現在心不可得。未來心不可得。

須菩提。於意云何。若有人滿三千大千世界七寶。以用布施。是人以是因緣。得福多不。如是。世尊。此人以是因緣。得福甚多。須菩提。若福德有實。如來不說得福德多。以福德無故。如來說得福德多。

須菩提。於意云何。佛可以具足色身見不。不也。世尊。如來不應以具足色身見。何以故。如來說具足色身。即非具足色身。是名具足色身。須菩提。於意云何。如來可以具足諸相見不。不也。世尊。如來不應以具足諸相見。何以故。如來說諸相具足。即非具足。是名諸相具足。

須菩提。汝勿謂如來作是念。我當有所說法。莫作是念。何以故。若人言如來有所說法。即為謗佛。不能解我所說故。須菩提。說法者。無法可說。是名說法。爾時。慧命須菩提白佛言。世尊。頗有

如來得阿耨多羅三藐三菩提須菩提實無有
法得阿耨多羅三藐三菩提須菩提如來所
得阿耨多羅三藐三菩提於是中無實無虛
是故如來說一切法皆是佛法須菩提所言一切
法者即非一切法是故名一切法須菩提譬如
人身長大須菩提言世尊如來說人身長大則
為非大身是名大身須菩提菩薩亦如是若作
是言我當滅度無量眾生則不名菩薩何以故
須菩提實無有法名為菩薩是故佛說一切法無
我無人無眾生無壽者須菩提若菩薩作是言
我當莊嚴佛土是不名菩薩何以故如來說莊
嚴佛土者即非莊嚴是名莊嚴須菩提若菩薩
通達無我法者如來說名真是菩薩須菩提於
意云何如來有肉眼不如是世尊如來有肉眼
須菩提於意云何如來有天眼不如是世尊如
來有天眼須菩提於意云何如來有慧眼不如
是世尊如來有慧眼須菩提於意云何如來有
法眼不如是世尊如來有法眼須菩提於意云
何如來有佛眼不如是世尊如來有佛眼須菩

說。則非凡夫。須菩提。於意云何。可以三十二相觀如來不。須菩提言。如是如是。以三十二相觀如來。佛言。須菩提。若以三十二相觀如來者。轉輪聖王則是如來。須菩提白佛言。世尊。如我解佛所說義。不應以三十二相觀如來。爾時世尊而說偈言。若以色見我。以音聲求我。是人行邪道。不能見如來。須菩提。汝若作是念。如來不以具足相故。得阿耨多羅三藐三菩提。須菩提。莫作是念。如來不以具足相故。得阿耨多羅三藐三菩提。須菩提。汝若作是念。發阿耨多羅三藐三菩提心者。說諸法斷滅。莫作是念。何以故。發阿耨多羅三藐三菩提心者。於法不說斷滅相。須菩提。若菩薩以滿恆河沙等世界七寶布施。若復有人知一切法無我。得成於忍。此菩薩勝前菩薩所得功德。須菩提。以諸菩薩不受福德故。須菩提白佛言。世尊。云何菩薩不受福德。須菩提。菩薩所作福德。不應貪著。是故說不受福德。須菩提。若有人言。如來若來若去若坐若臥。是人不解我所說義。何以故。如來者。無所從來。亦無所去。

佛不能解我所說故須菩提說法者無法可說

是名說法爾時慧命須菩提白佛言世尊頗有

眾生於未來世聞說是法生信心不佛言須菩

提彼非眾生非不眾生何以故須菩提眾生眾

生者如來說非眾生是名眾生須菩提白佛言

世尊佛得阿耨多羅三藐三菩提為無所得耶

如是如是須菩提我於阿耨多羅三藐三菩提

乃至無有少法可得是名阿耨多羅三藐三菩

提復次須菩提是法平等無有高下是名阿耨

多羅三藐三菩提以無我無人無眾生無壽者

修一切善法則得阿耨多羅三藐三菩提須菩

提所言善法者如來說非善法是名善法須菩

提若三千大千世界中所有諸須彌山王如是

等七寶聚有人持用布施若人以此般若波羅

蜜經乃至四句偈等受持讀誦為他人說於前福德

百分不及一百千萬億分乃至算數譬喻所不

能及須菩提於意云何汝等勿謂如來作是念

我當度眾生須菩提莫作是念何以故實無有

眾生如來度者若有眾生如來度者如來則有

時彼云何為人演說不取於相如如不動何以

故一切有為法如夢幻泡影如露亦如電應作

如是觀佛說是經已長老須菩提及諸比丘

比丘尼優婆塞優婆夷一切世間天人阿修羅

聞佛所說皆大歡喜信受奉行

佛曆二五三九年

二千五百五十五未

三寶弟子

真月時敬書

菩提！若有人言：如來若來若去、若坐若臥，是人不解我所說義。何以故？如來者，無所從來，亦無所去，故名如來。須菩提！若善男子、善女人，以三千大千世界碎為微塵，於意云何？是微塵眾，寧為多不？甚多，世尊！何以故？若是微塵眾實有者，佛則不說是微塵眾。所以者何？佛說微塵眾，即非微塵眾，是名微塵眾。世尊！如來所說三千大千世界，即非世界，是名世界。何以故？若世界實有者，則是一合相。如來說一合相，即非一合相，是名一合相。須菩提！一合相者，則是不可說，但凡夫之人貪著其事。須菩提！若人言：佛說我見、人見、眾生見、壽者見，須菩提！於意云何？是人解我所說義不？不也，世尊！是人不解如來所說義。何以故？世尊說我見、人見、眾生見、壽者見，即非我見、人見、眾生見、壽者見，是名我見、人見、眾生見、壽者見。須菩提！發阿耨多羅三藐三菩提心者，於一切法，應如是知，如是見，如是信解，不生法相。須菩提！所言法相者，如來說即非法相，是名法相。須菩提！若有人以滿無量阿僧祇世界七寶持

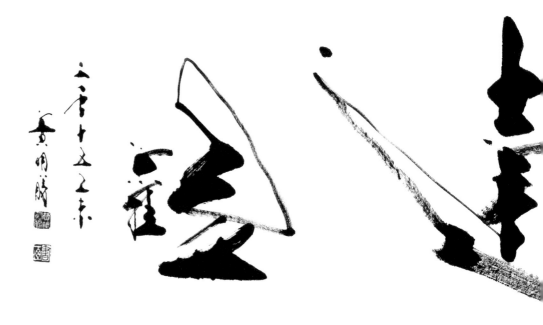

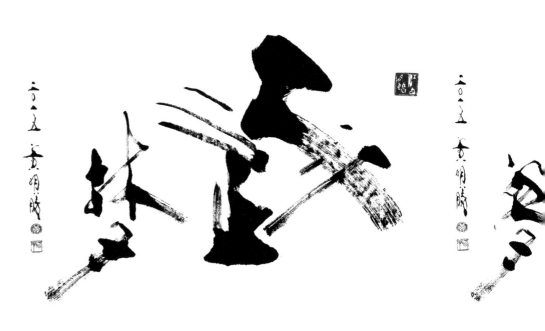

08
達觀

行書、篆書
35×135 cm
宣紙
2015

鈐印
難得糊塗、任所適、
黃明勝槍、書畫。

09
築夢、織夢、逐夢

行書、篆書
35×135 cm
宣紙
2015

鈐印
更上一層樓、江山如畫、
江山多嬌、黃 明勝。

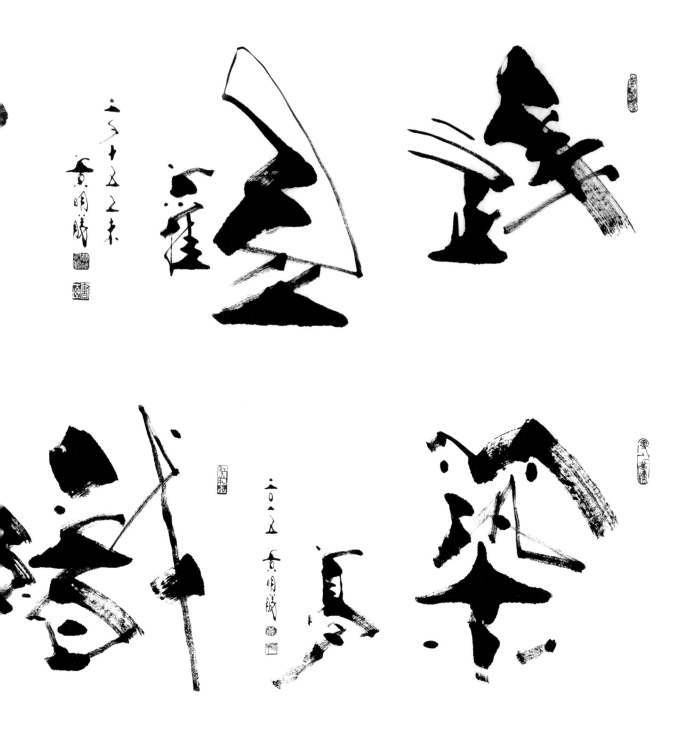

《李潮八分小篆歌》書貴瘦硬方通神
——唐 杜甫

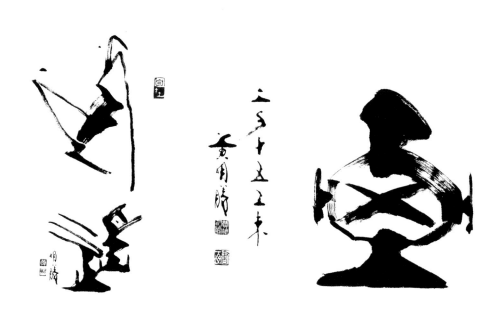

IO
江山如畫 · 逍遙

篆書、行書
35×135 cm
宣紙
2015

鈐印
江山如此多嬌、黃明勝槍、書畫、
自在、黃 明勝。

II
千江映月 · 萬法唯心

行書、甲骨文
40×120 cm
宣紙
2015

鈐印
情繫天地、自在、黃明勝槍、書畫。

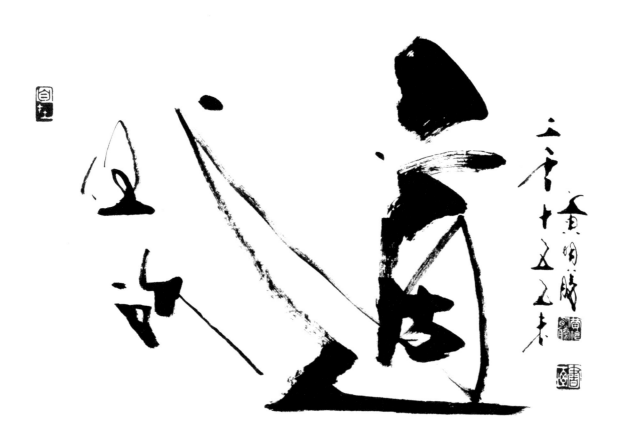

12

任所適

行書
35×48 cm
宣紙
2015

鈐印
自在、黃明勝槍、書畫。

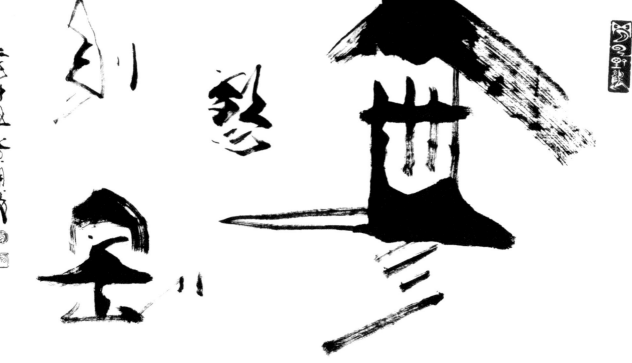

13
**無
慾
則
剛**

行書
35×52 cm
宣紙
2015

鈐印
閒雲野鶴、黃 明勝。

《 石倉舒醉墨堂 》我書意造本無法，點畫信手煩推求。 ——宋 蘇軾

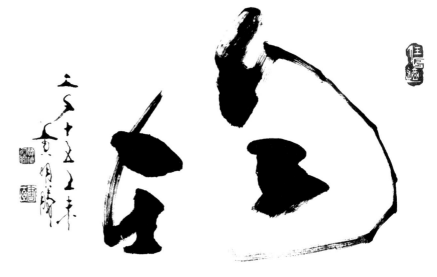

14

自
在

行書（三體）

35×135 cm

宣紙

2015

鈐印

任所適、難得糊塗、任所適、
黃明勝槍、書畫。

15

日
月
麗
天

行書、甲骨文

35×105 cm

宣紙

2015

鈐印

情繫天地、黃明勝槍、書畫。

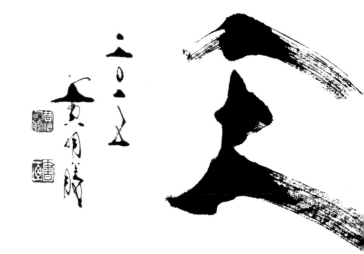

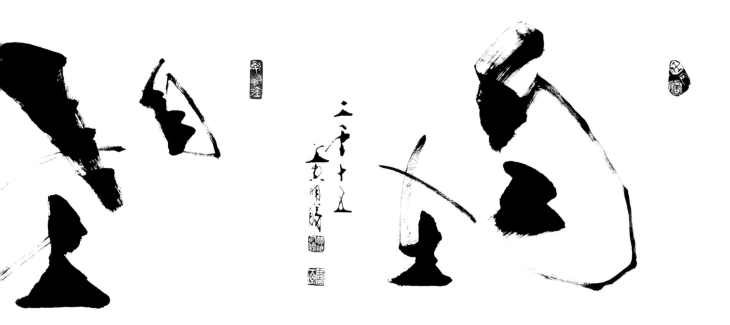

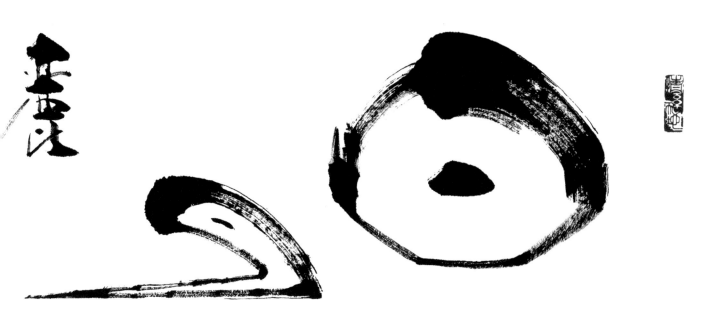

16
上古無章法，春秋講規則，戰國無底線

行書
35×135 cm
宣紙
2015

鈐印
江山如畫、任所適、
黃明勝槍、書畫。

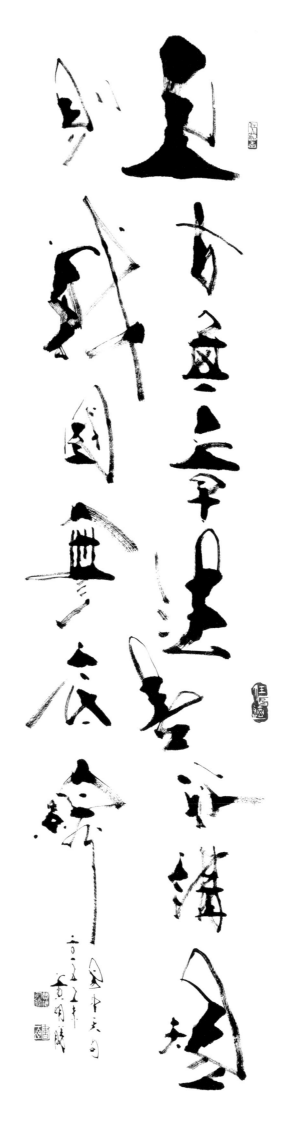

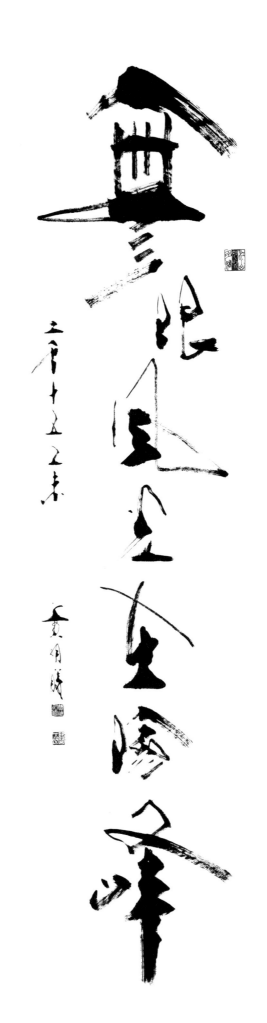

17
無限風光在險峰

行書
35×135 cm
宣紙
2015

鈐印
江山如此多嬌、黃明勝槍、書畫。

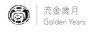
流金歲月
Golden Years

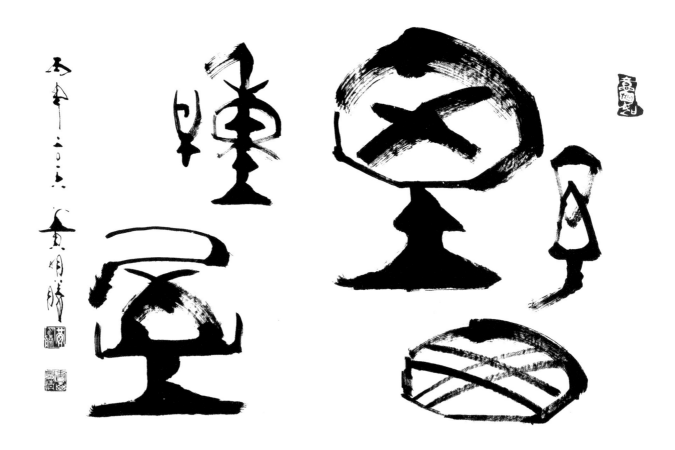

18

野田種屋

篆書
69×100 cm
宣紙
2016

鈐印
意自如、黃明勝、書畫風情。

《柳氏二外甥求筆跡》退筆如山未足珍，讀書萬卷始通神。

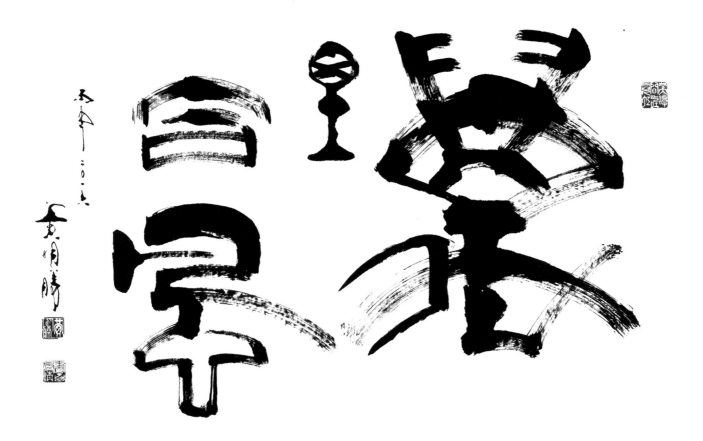

19
萬里同風

篆書
69×100 cm
宣紙
2016

鈐印
笑談間氣吐霓虹、黃明勝、書畫風情。

《柳氏二外甥求筆跡》退筆如山未足珍，讀書萬卷始通神。
——宋 蘇軾

20

念奴嬌　赤壁懷古　蘇軾

行書

160×550 cm

棉布

2013

釋文

大江東去，浪淘盡，千古風流人物。故壘西邊，人道是，三國周郎赤壁。
亂石崩雲，驚濤裂岸，捲起千堆雪：江山如畫，一時多少豪傑。
遙想公瑾當年，小喬初嫁了，雄姿英發，羽扇綸巾，談笑間，檣櫓灰飛煙滅。
故國神遊，多情應笑我，早生華髮。人生如夢，一尊還酹江月。

鈐印

千江山水千江月、達觀、江山如畫、笑談間氣吐霓虹、大丈夫有為者亦若是、
心寬天地遠、閒雲野鶴、如意、任所適、黃明勝、貢拙。

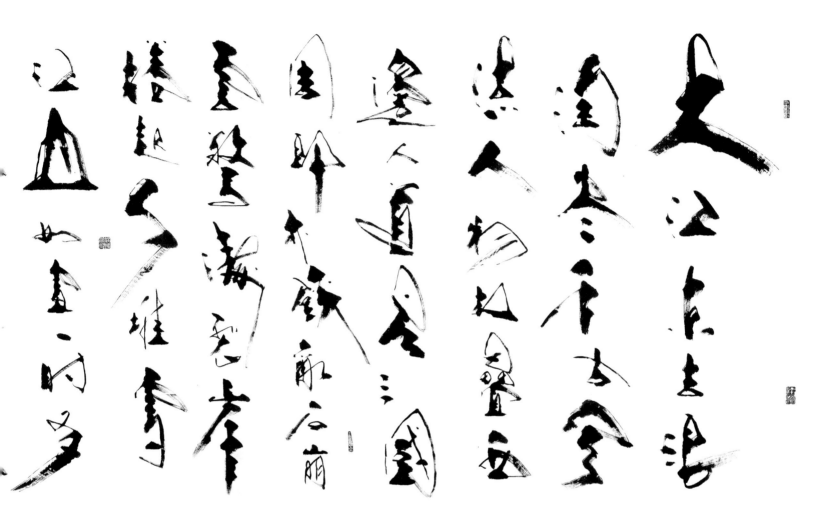

《柳氏二外甥求筆跡》
刻朱文須流利，令如春花舞風；刻白文需沈凝，令如寒山積雪。
落手處要大膽，令如壯士舞劍；收拾處要小心，令如美女捻針。

——明 文彭

21
座右銘　崔子玉

行書
160×220 cm
棉布、硃砂
2015

釋文

無道人之短，無説己之長。施人慎勿念，
受施慎勿忘。世譽不足慕，唯仁為紀綱。
隱心而後動，謗議庸何傷？無使名過實，
守愚聖所臧。在涅貴不緇，曖曖內含光。
柔弱生之徒，老氏誡剛強。行行鄙夫志，
悠悠故難量。慎言節飲食，知足勝不祥。
行之苟有恒，久久自芬芳。

鈐印

情繫天地、福祿壽喜、黃明勝、
翰墨風情。

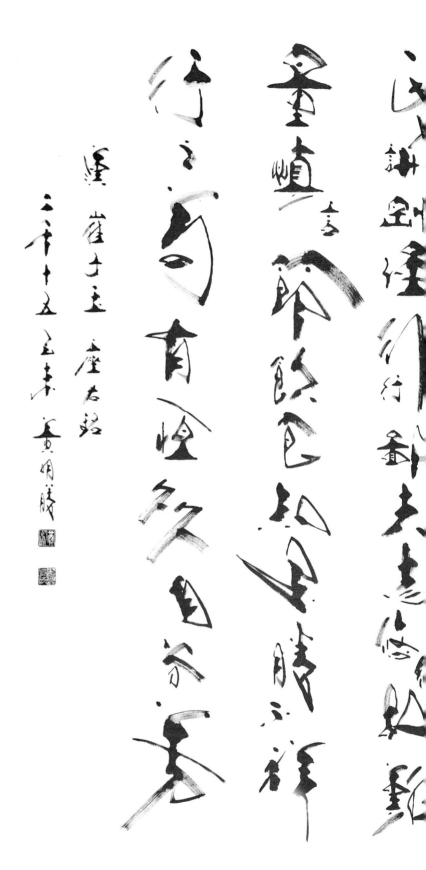

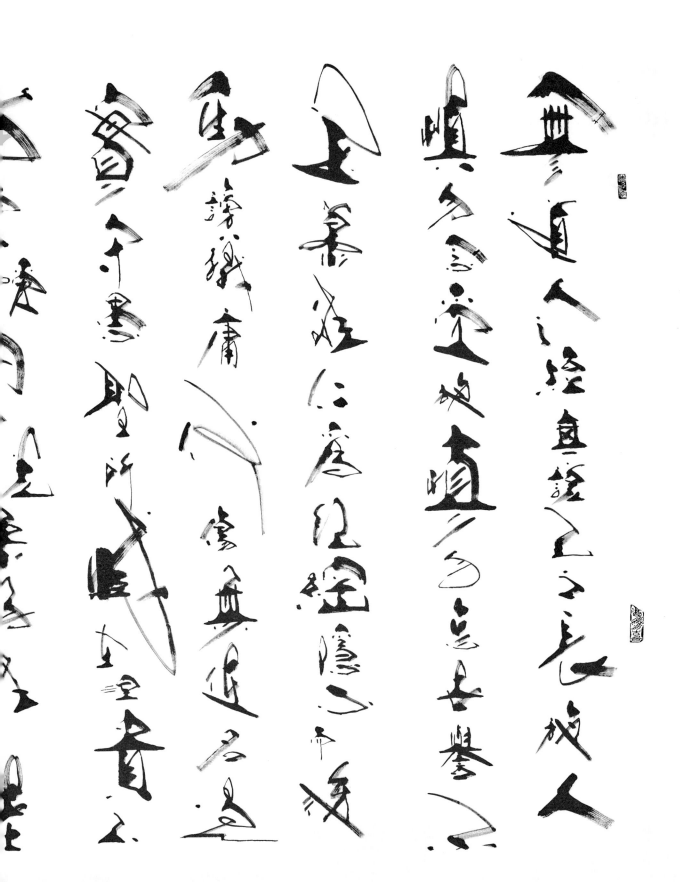

22

如
意

象形文、篆書、行書
60×140 cm
棉布、硃砂
2015

釋文
吉祥，厚德載物

鈐印
福祿壽喜、萬象回春、黃 明勝。

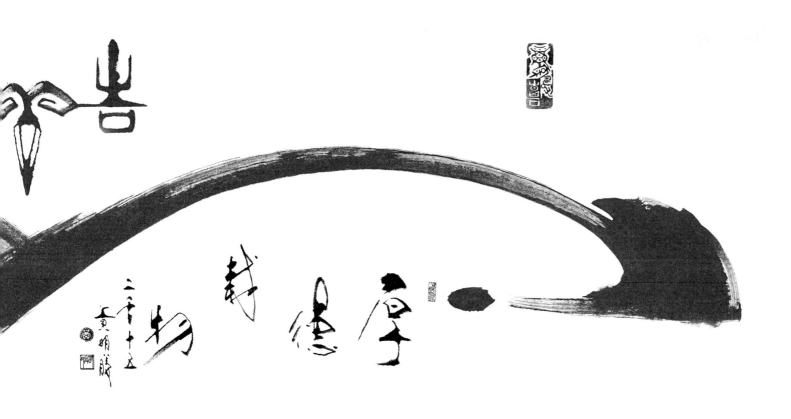

載德
栽物

二千十五
黃明勝

23
美人壺

甲骨文、篆書、行書
16×13.5×13 cm（含提把）
瓷刻
2015

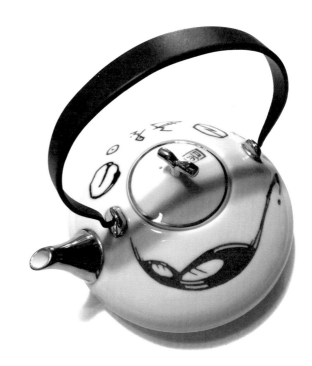

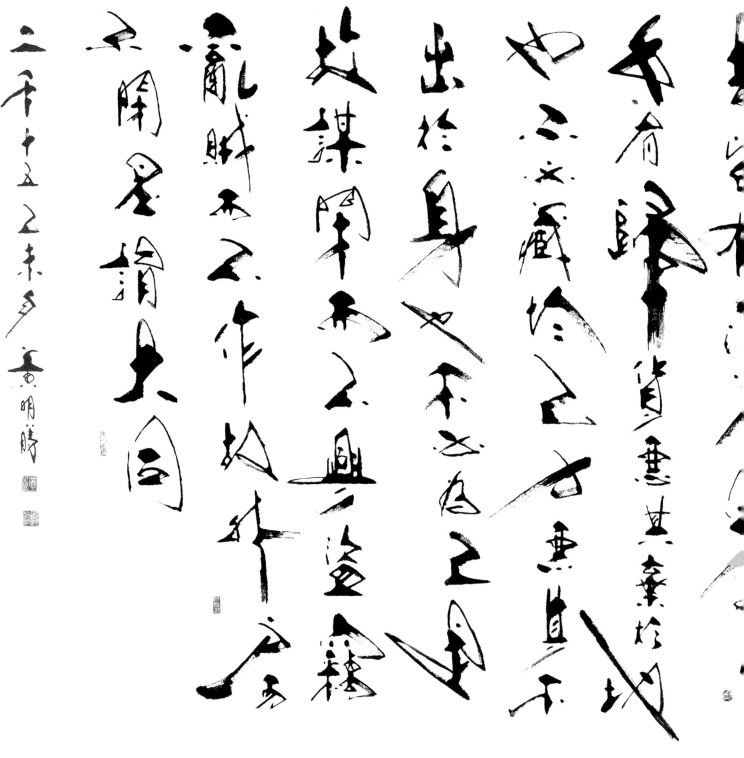

24

禮運大同篇

行書
160×310 cm
棉布、硃砂
2015

釋文
大道之行也，天下為公，選賢與能，講信修睦，故人不獨親其親，不獨子其子，
使老有所終，壯有所用，幼有所長，鰥寡孤獨廢疾者皆有所養；男有分，女有歸，
貨惡其棄於地也不必藏於己，力惡其不出於身也不必為己，是故謀閉而不興，
盜竊亂賊而不作，故外戶而不閉，是謂大同。

鈐印
任所適、意自如、吉祥如意、福神、師自然、更上一層樓、黃明勝、翰墨風情。

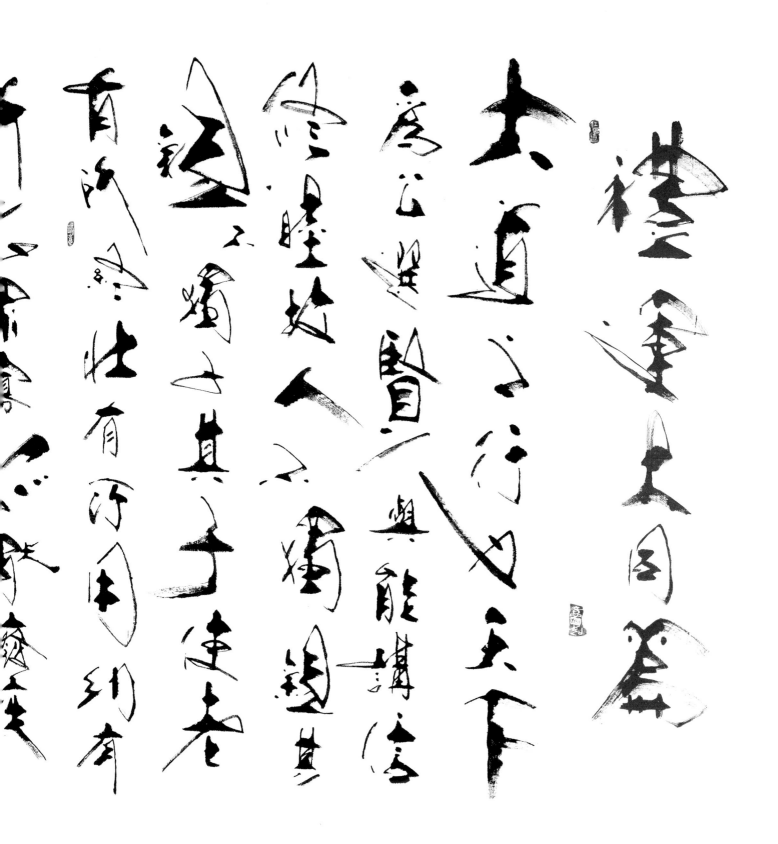

禮運大同篇

大道之行也，天下為公，選賢與能，講信修睦。故人不獨親其親，不獨子其子，使老有所終，壯有所用，幼有所長……

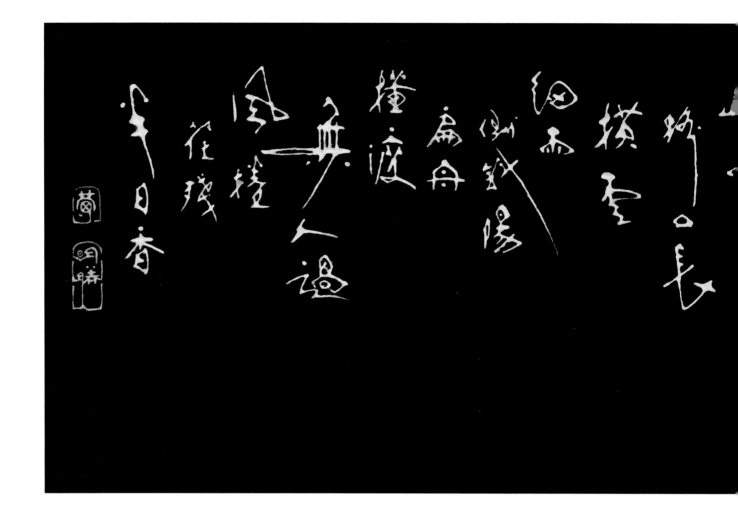

25
日山路・雲雨陽・舟渡過・風花香

行書、甲骨文

35×112 cm

棉布、貝殼金、貝殼銀

2012

釋文
日圓山高路口長，橫雲暨雨倒斜陽。
扁舟橫渡無人過，風捲花殘半日香。

鈐印
心自閒、黃 明勝。

《論草書》草書體必以古人為法，而後能悟於古法之外，進而能出神入化，自立我法。

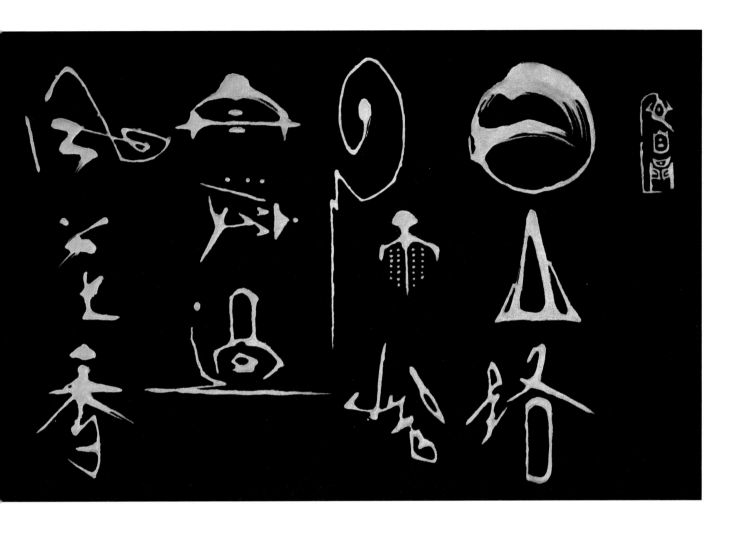

《論草書》草書體必以古人為法，而後能悟於古法之外，進而能出神入化，自立我法。

——明末清初 宋曹

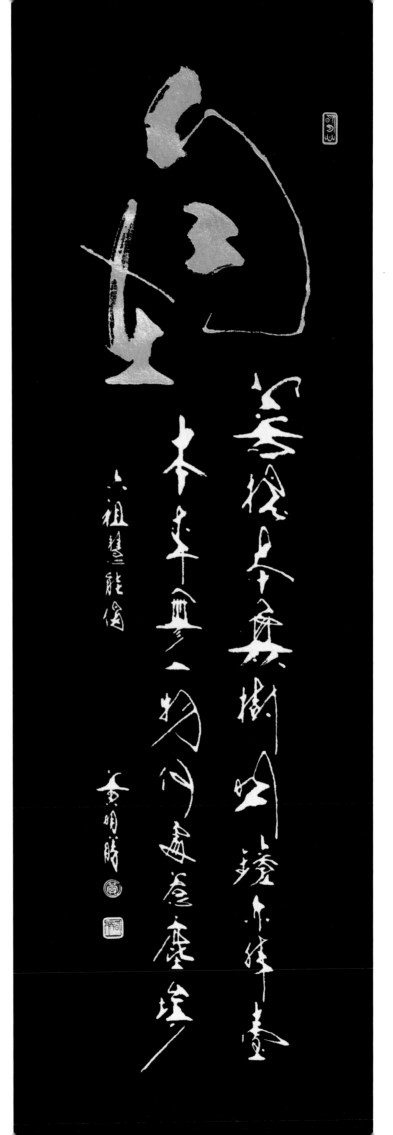

26
自在──菩提本無樹，明鏡亦非台，本來無一物，何處惹塵埃

草書、行書
35×108 cm
棉布、貝殼金、貝殼銀
2014
鈐印
明月心、黃 明勝。

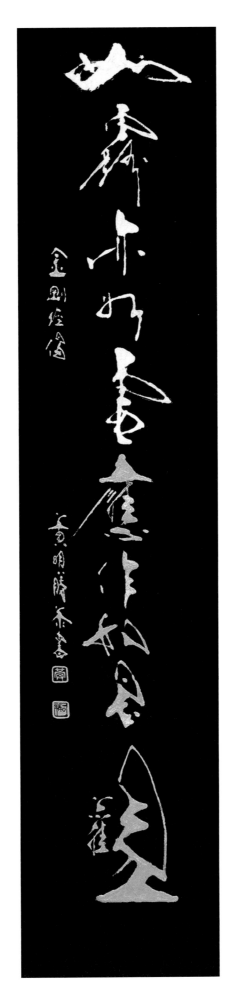
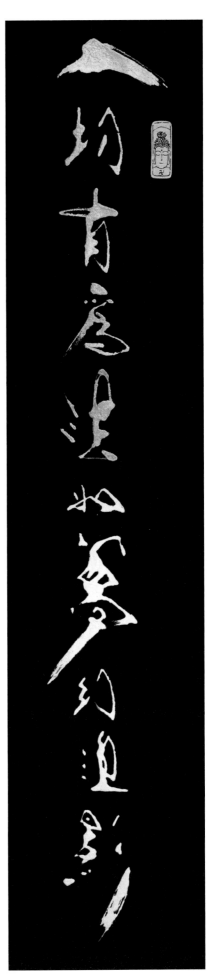

27 一切有爲法，如夢幻泡影
如露亦如電，應作如是觀

行書
20×82 cm，對聯
棉布、貝殼金、貝殼銀
2014

鈐印
佛陀肖形、黃 明勝。

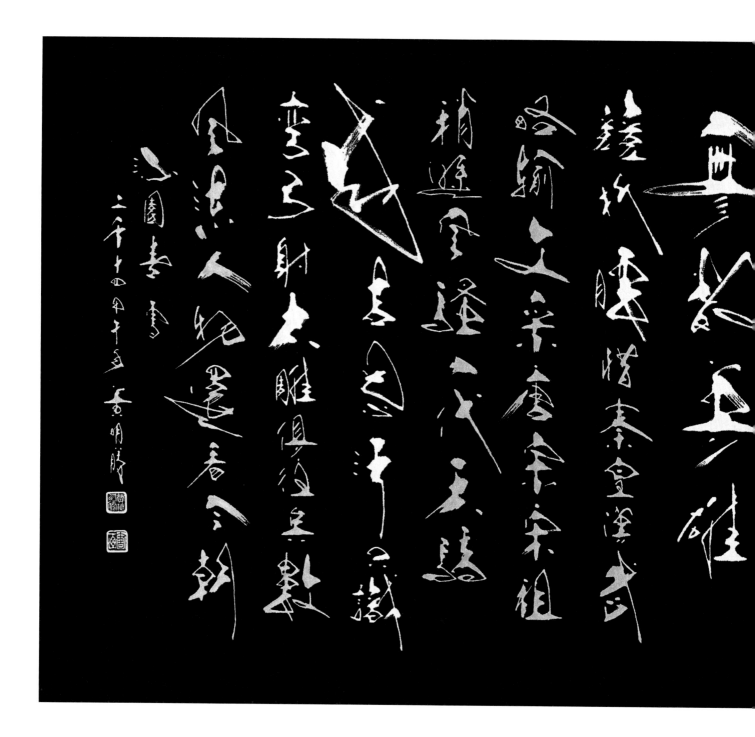

28

沁園春雪

行書、篆書

60×138 cm

棉布、貝殼金、貝殼銀

2014

釋文

北國風光，千里冰封，萬裡雪飄。望長城內外，惟餘莽莽；大河上下，頓失滔滔。山舞銀蛇，原馳蠟象，欲與天公試比高！須晴日，看紅裝素裹，分外妖嬈。江山如此多嬌，引無數英雄競折腰。惜秦皇漢武，略輸文采；唐宗宋祖，稍遜風騷。 一代天驕，成吉思汗，只識彎弓射大雕。俱往矣，數風流人物，還看今朝！

鈐印

江山如畫、大丈夫有為者亦若事、黃明勝槍、書畫。

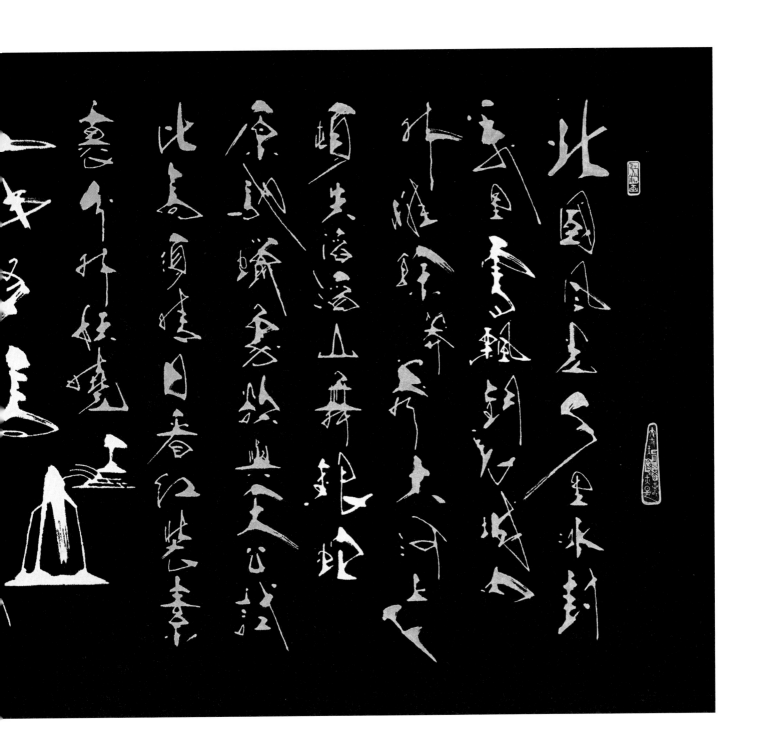

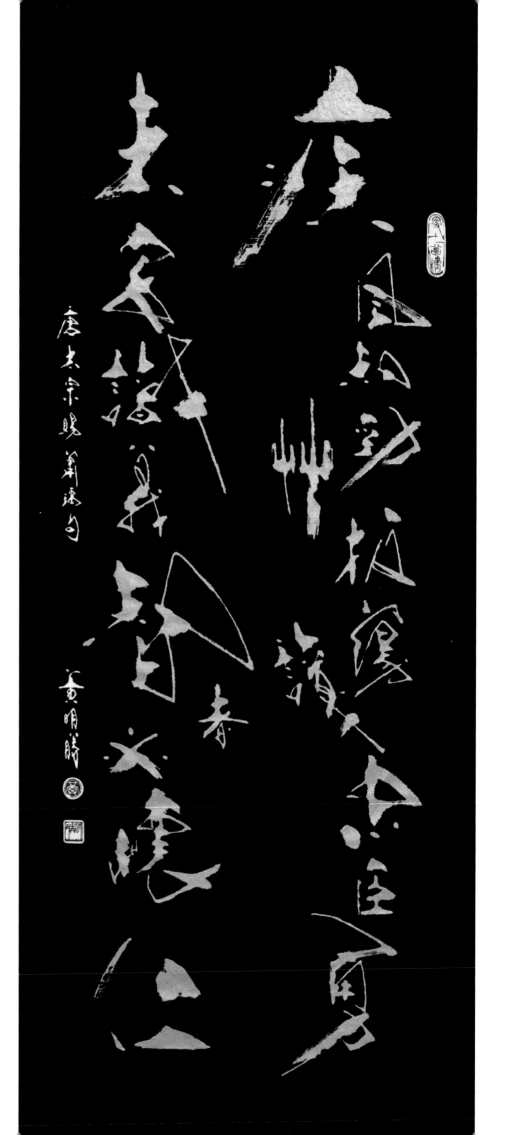

29
疾風知勁草，板蕩識忠臣
勇夫安識義，智者必懷仁

行書
20×82 cm，對聯
棉布、貝殼金
2014

鈐印
更上一層樓、黃明勝。

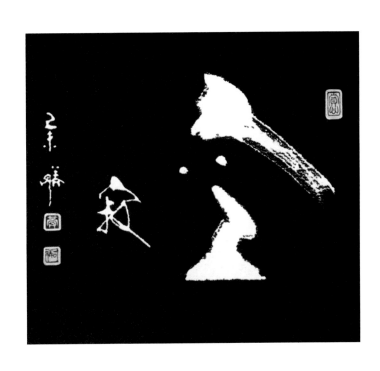

30
靜寂清澄

行書
35×35 cm
棉布、貝殼金、貝殼銀
2015

鈐印
明心見性、黃 明勝。

31
空寂

行書
25×28 cm
棉布、貝殼銀
2015

鈐印
賞心、黃 明勝。

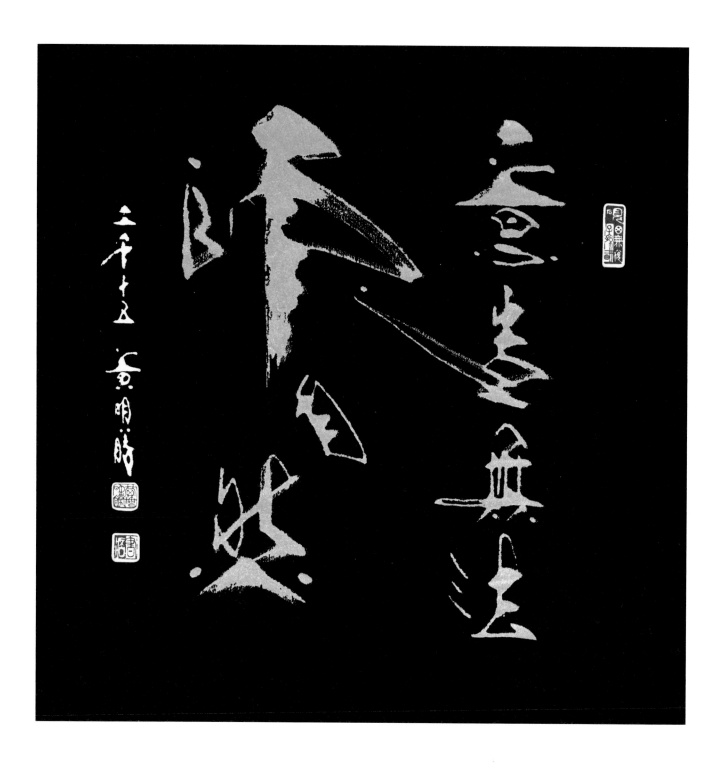

32
意
造
無
法
師
自
然

行書

52×52 cm

棉布、貝殼金

2015

鈐印

硯田無稅子孫耕、黃明勝槍、書痴。

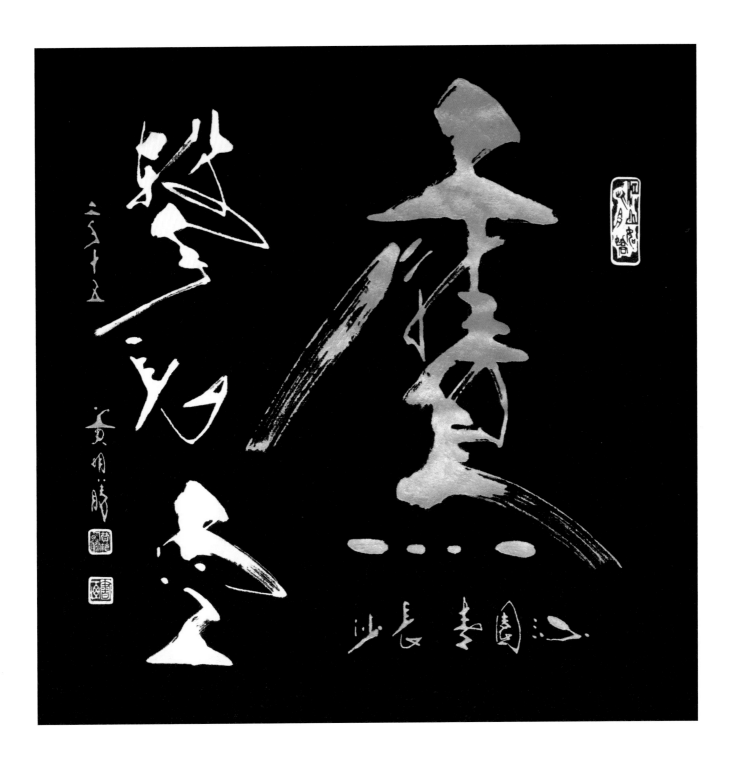

33
鷹擊長空

行書
52×52 cm
棉布、貝殼金、貝殼銀
2015

鈐印
江山如此多嬌、黃明勝槍、書畫。

《王羲之叔父》畫乃自我畫，書乃自我書。　——東晉　王廙

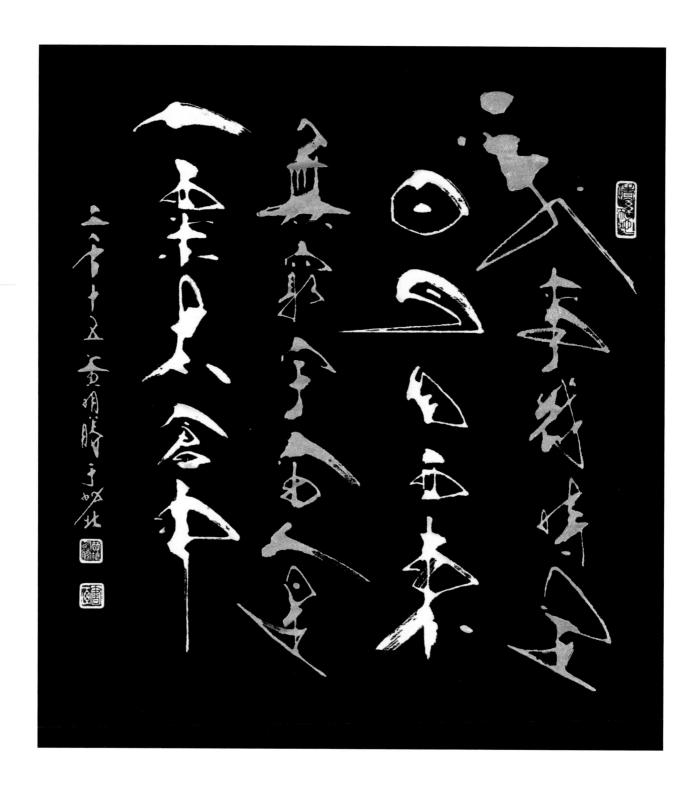

34

萬事幾時足，
日月自西東。
無窮宇宙，
人是一粟太倉中

行書、甲骨文
52×55 cm
棉布、貝殼金、貝殼銀
2015

鈐印
情繫天地、黃明勝槍、書畫。

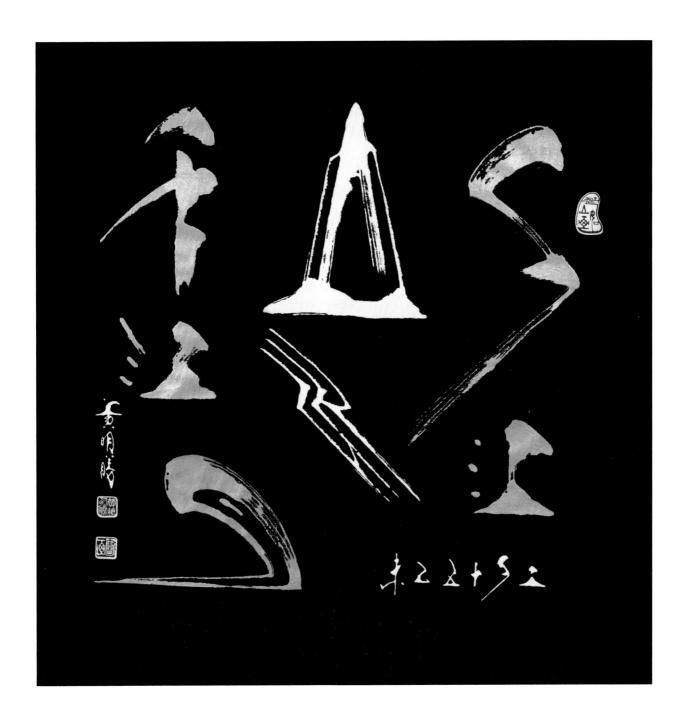

35
千江山水千江月

行書、甲骨文

52×52 cm

棉布、貝殼金、貝殼銀

2015

鈐印

江山如畫、黃明勝槍、書畫。

36
禪——大道無門，千差有路；透得此關，乾坤獨步

篆書、隸書、行書
40×127 cm
棉布、貝殼金、貝殼銀
2015

鈐印
自在、黃明勝。

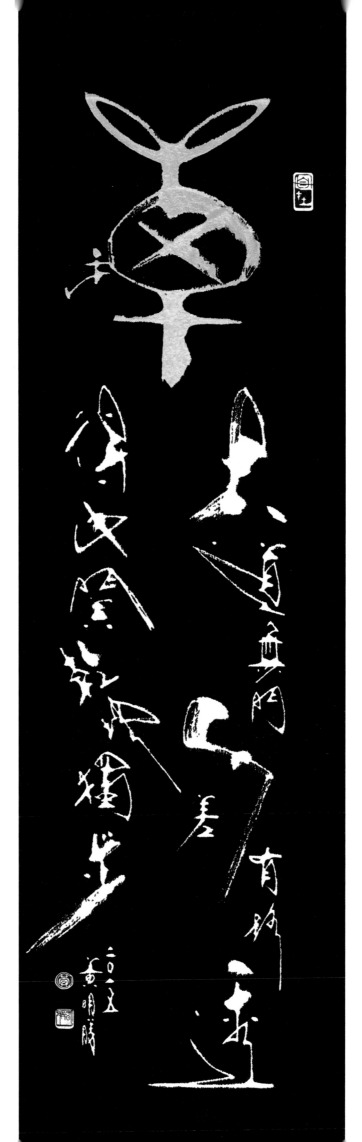

37
將相本無種，男兒當自強

行書
40×69 cm
棉布、貝殼金、貝殼銀
2015

鈐印
天道酬勤、黃明勝槍、書畫。

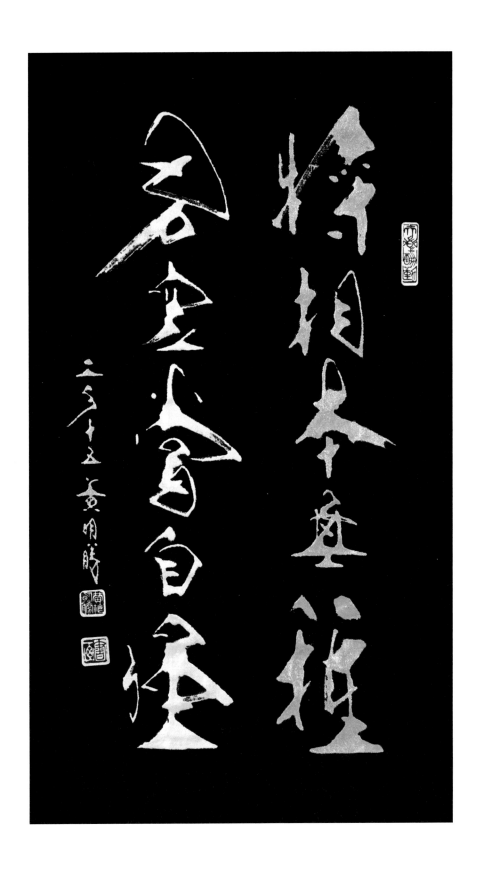

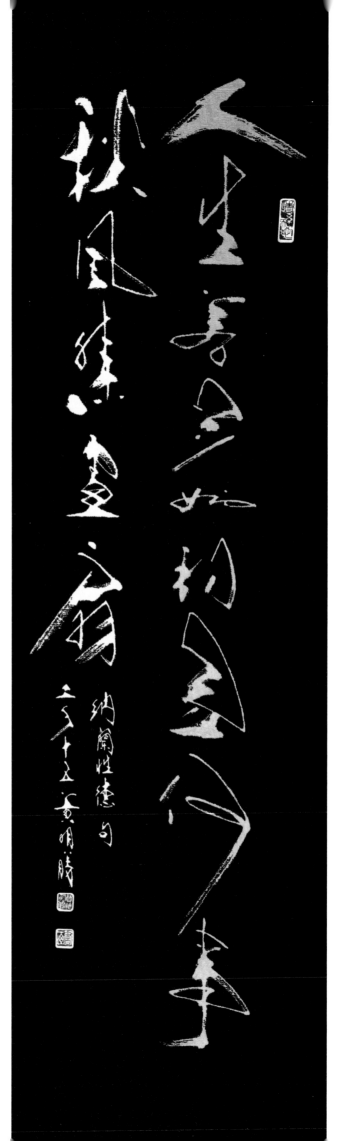

38
人生若只如初見，何事秋風悲畫扇

行書
30×102 cm
棉布、貝殼金、貝殼銀
2015

鈐印
情繫天地、黃明勝稿、書畫。

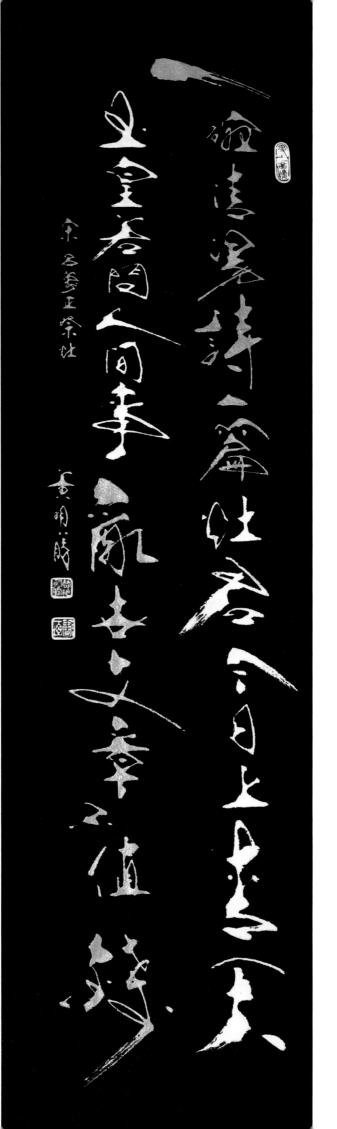

39
一碗清湯詩一篇，灶君今日上青天
玉皇若問人間事，亂世文章不值錢

行書
30×105 cm
棉布、貝殼金、貝殼銀
2015

鈐印
更上一層樓、黃明勝槍、書畫。

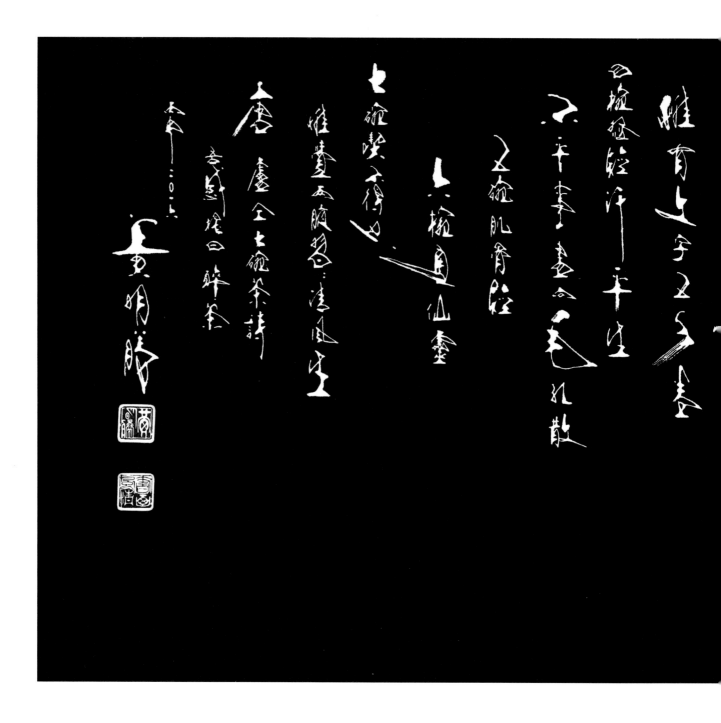

40
醉茶

行書
60×140 cm
棉布、貝殼金、貝殼銀
2016

釋文

唐 盧仝 七碗茶詩
一碗喉吻潤，二碗破孤悶。
三碗搜孤腸，惟有文字五千卷。
四碗發輕汗，平生不平事，盡向毛孔散。
五碗肌骨輕，六碗通仙靈。
七碗喫不得也，唯覺兩腋習習清風生。
吾感提曰醉茶。

鈐印

閒雲野鶴、吉祥、任所適、黃明勝、書畫風情。

夫欲書者，先乾研墨，凝神靜思，預想字形大小、偃仰、平直、振動，令筋脈相連，意在筆前，然後作字。

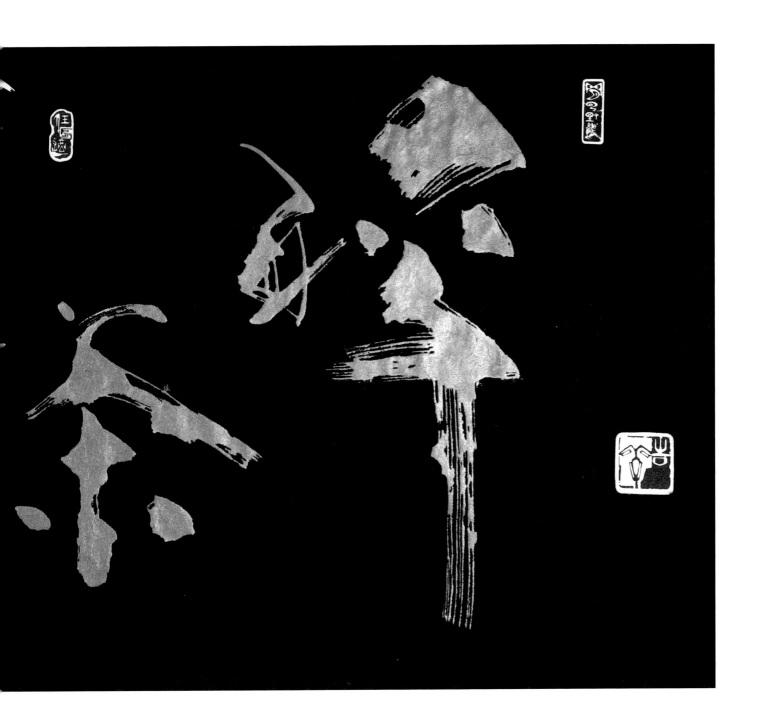

《題衛夫人筆陣圖後》
　　夫欲書者，先乾研墨，凝神靜思，預想字形大小、偃仰、平直、振動，令筋脈相連，意在筆前，然後作字。

——晉 王羲之

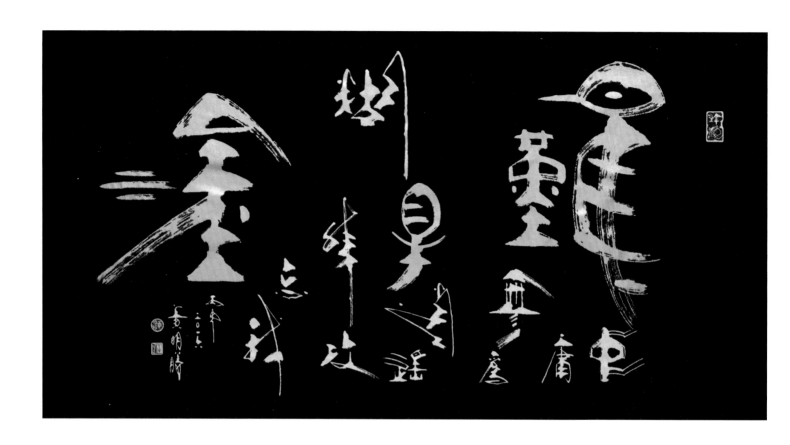

41

難
得
糊
塗

篆書、行書

65×126 cm

棉布、貝殼金、貝殼銀

2016

釋文

中庸、無為、逍遙、非攻、忘我

鈐印

達觀、黃明勝、歪斜為正。

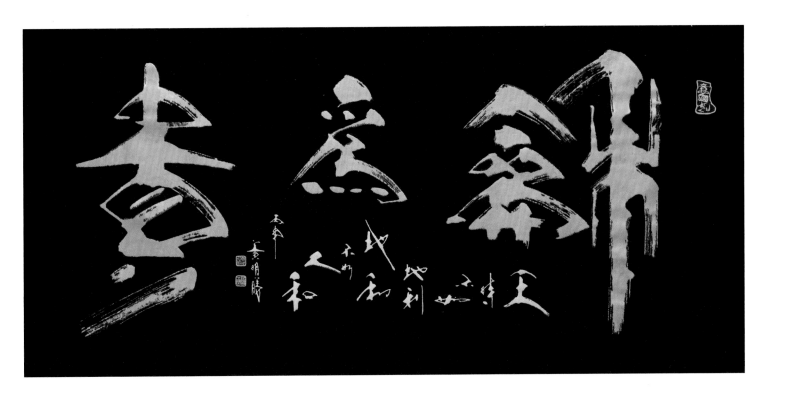

42
和
為
貴

篆書、行書
65×135 cm
棉布、貝殼金、貝殼銀
2016

釋文
天時不如地利，地利不如人和

鈐印
意自如、黃明勝槍、書畫。

《書法雅言》
運用抑揚，精熟於心手，自然意先筆後，
妙逸忘情，墨灑神凝，從容中道。
　　　　　　　　　　　——明　項穆

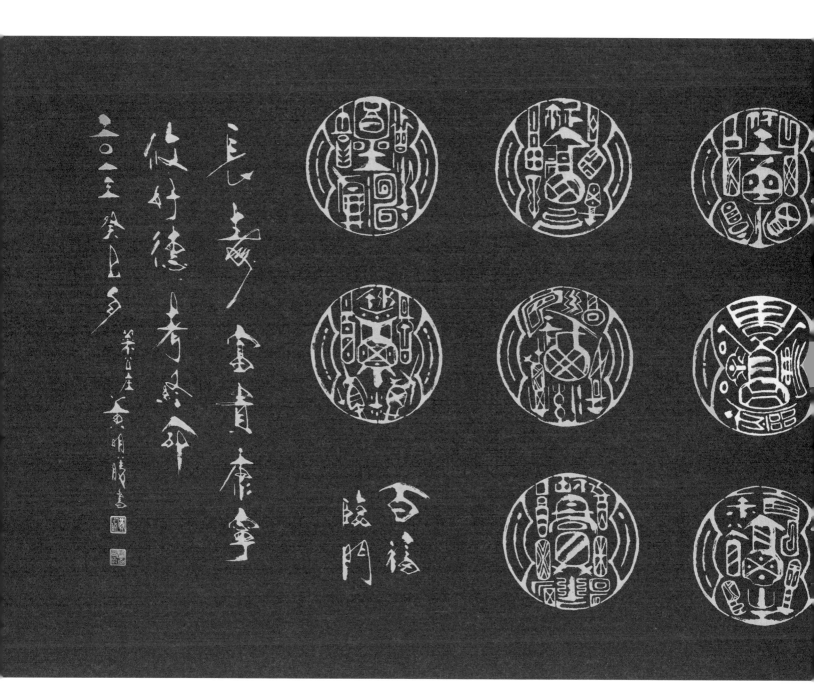

43

百福臨門

篆書、甲骨文、金文、行書
100×260 cm
棉布、貝殼金、貝殼銀
2013

鈐印
任所適、黃明勝、書畫風情。

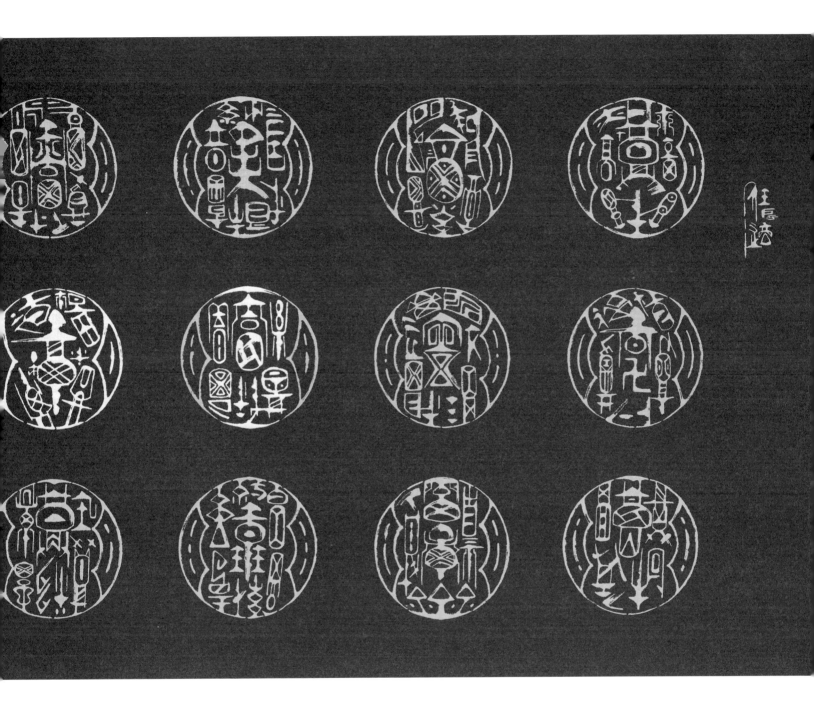

《以右軍書數種贈邱十四》隨人作計終後人，自成一家始逼真。
——宋 黃庭堅

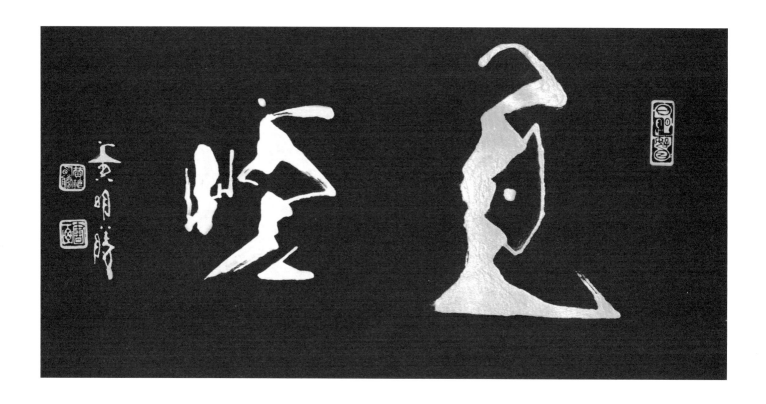

44
色
悅
行書
30×58 cm
棉布、貝殼金、貝殼銀
2013

鈐印
日日是好日、黃明勝槍、書畫。

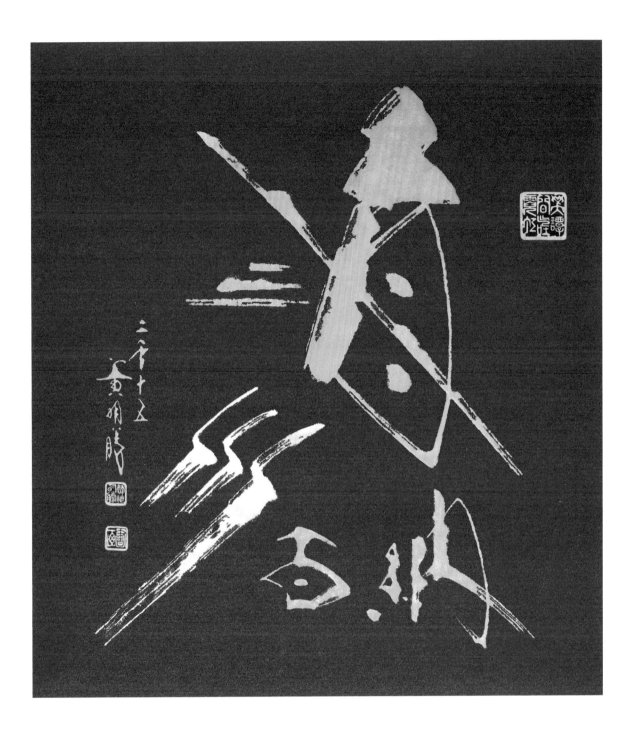

45
海納百川

行書、甲骨文

52×52 cm

棉布、貝殼金、貝殼銀

2015

鈐印
笑談間氣吐霓虹、黃明勝槍、書畫。

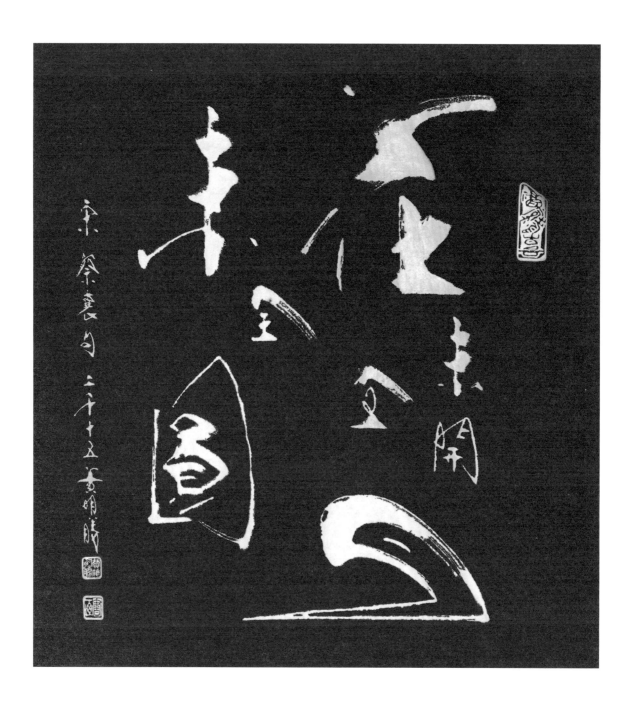

46
花未全開月未全圓

行書、甲骨文
52×52 cm
棉布、貝殼金、貝殼銀
2015

鈐印
福祿壽喜、黃明勝槍、書畫。

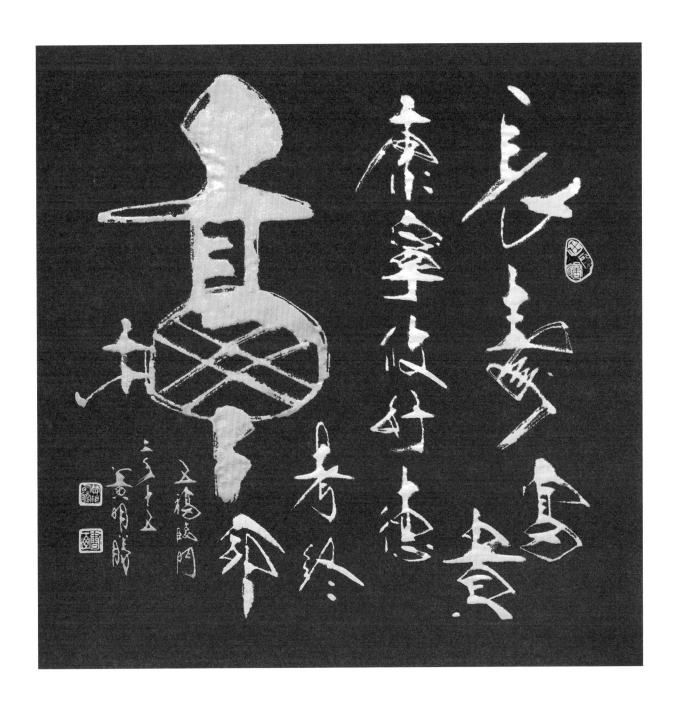

47
福　　行書、甲骨文、隸書
　　　52×52 cm
　　　棉布、貝殼金、貝殼銀
　　　2015

　　　釋文
　　　五福臨門之長壽、富貴、康寧、攸好德、考終命

　　　鈐印
　　　任所適、黃明勝槍、書畫。

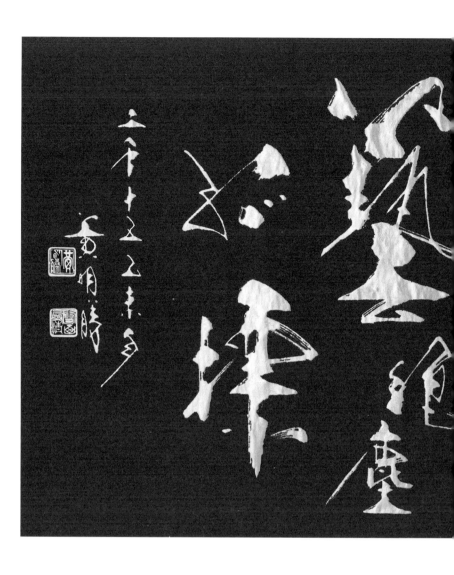

48
天道酬勤‧藝—絕塵孤標

行書
50×126 cm
棉布、貝殼金、貝殼銀
2015

釋文
天道酬勤、地道酬善、商道酬信、業道酬精。
藝絕塵孤標。

鈐印
意自如、黃明勝、書畫風情。

49
誠外無物

行書
20×45 cm
棉布、貝殼金、貝殼銀
2015

鈐印
任所適、黃 明勝。

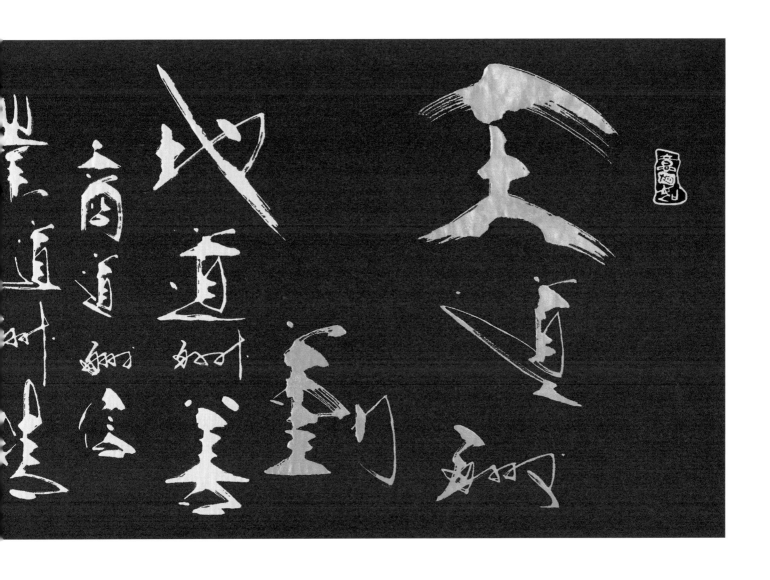

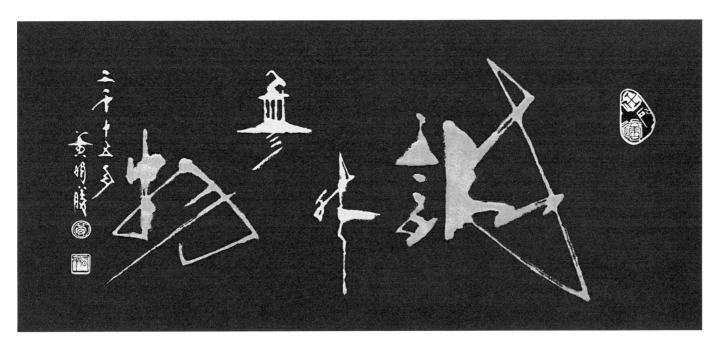

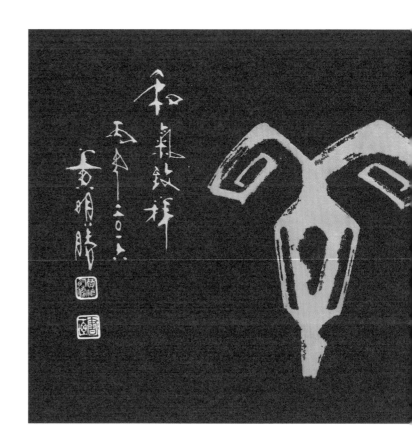

50

富山貴水

篆書、行書
40×127 cm
棉布、貝殼金、貝殼銀
2016

鈐印
吉祥、黃明勝槍、書畫。

51

和氣致祥

篆書
35×107 cm
棉布、貝殼金、貝殼銀
2016

鈐印
福祿壽喜、黃明勝槍、書畫。

52

千字文

行書

120×360 cm

絲光綿、貝殼金、貝殼銀

2013

鈐印

慎思、笑談間氣吐霓虹、

黃明勝、書畫風情。

釋文

天地玄黃，宇宙洪荒。日月盈昃，辰宿列張。寒來暑往，秋收冬藏。閏餘成歲，律呂調陽。雲騰致雨，露結為霜。金生麗水，玉出崑崗。劍號巨闕，珠稱夜光。果珍李柰，菜重芥薑。海鹹河淡，鱗潛羽翔。龍師火帝，鳥官人皇。始制文字，乃服衣裳。推位讓國，有虞陶唐。弔民伐罪，周發殷湯。坐朝問道，垂拱平章。愛育黎首，臣伏戎羌。遐邇壹體，率賓歸王。鳴鳳在樹，白駒食場。化被草木，賴及萬方。蓋此身髮，四大五常。恭惟鞠養，豈敢毀傷。女慕貞絜，男效才良。知過必改，得能莫忘。罔談彼短，靡恃己長。信使可覆，器欲難量。墨悲絲染，詩讚羔羊。景行維賢，剋念作聖。德建名立，形端表正。空谷傳聲，虛堂習聽。禍因惡積，福緣善慶。尺璧非寶，寸陰是競。資父事君，曰嚴與敬。孝當竭力，忠則盡命。臨深履薄，夙興溫凊。似蘭斯馨，如松之盛。川流不息，淵澄取映。容止若思，言辭安定。篤初誠美，慎終宜令。榮業所基，藉甚無竟。學優登仕，攝職從政。存以甘棠，去而益詠。樂殊貴賤，禮別尊卑。上和下睦，夫唱婦隨。外受傅訓，入奉母儀。諸姑伯叔，猶子比兒。孔懷兄弟，同氣連枝。交友投分，切磨箴規。仁慈隱惻，造次弗離。節義廉退，顛沛匪虧。性靜情逸，心動神疲。守真志滿，逐物意移。堅持雅操，好爵自縻。都邑華夏，東西二京。背邙面洛，浮渭據涇。宮殿盤鬱，樓觀飛驚。圖寫禽獸，畫綵仙靈。丙舍傍啓，甲帳對楹。肆筵設席，鼓瑟吹笙。升階納陛，弁轉疑星。右通廣內，左達承明。既集墳典，亦聚群英。杜稿鍾隸，漆書壁經。府羅將相，路俠槐卿。戶封八縣，家給千兵。

行書千字文

高冠陪輦，驅轂振纓。世祿侈富，車駕肥輕。策功茂實，勒碑刻銘。磻溪伊尹，佐時阿衡。奄宅曲阜，微旦孰營。
桓公匡合，濟弱扶傾。綺迴漢惠，說感武丁。俊乂密勿，多士寔寧。晉楚更霸，趙魏困橫。假途滅虢，踐土會盟。
何遵約法，韓弊煩刑。起翦頗牧，用軍最精。宣威沙漠，馳譽丹青。九州禹跡，百郡秦并。嶽宗恒岱，禪主云亭。
雁門紫塞，雞田赤城。昆池碣石，鉅野洞庭。曠遠綿邈，巖岫杳冥。治本於農，務茲稼穡。俶載南畝，我藝黍稷。
稅熟貢新，勸賞黜陟。孟軻敦素，史魚秉直。庶幾中庸，勞謙謹敕。聆音察理，鑒貌辨色。貽厥嘉猷，勉其祗植。
省躬譏誡，寵增抗極。殆辱近恥，林皋幸即。兩疏見機，解組誰逼。索居閒處，沉默寂寥。求古尋論，散慮逍遙。
欣奏累遣，感謝歡招。渠荷的歷，園莽抽條。枇杷晚翠，梧桐早凋。陳根委翳，落葉飄颻。遊鵾獨運，凌摩絳霄。
耽讀翫市，寓目囊箱。易輶攸畏，屬耳垣牆。具膳餐飯，適口充腸。飽飫烹宰，飢厭糟糠。親戚故舊，老少異糧。
妾御績紡，侍巾帷房。紈扇圓潔，銀燭煒煌。晝眠夕寐，藍筍象床。弦歌酒宴，接杯舉觴。矯手頓足，悅豫且康。
嫡後嗣續，祭祀蒸嘗。稽顙再拜，悚懼恐惶。牋牒簡要，顧答審詳。骸垢想浴，執熱願涼。驢騾犢特，駭躍超驤。
誅斬賊盜，捕獲叛亡。布射遼丸，嵇琴阮嘯。恬筆倫紙，鈞巧任釣。釋紛利俗，並皆佳妙。毛施淑姿，工顰妍笑。
年矢每催，曦暉朗曜。璇璣懸斡，晦魄環照。指薪修祜，永綏吉劭。矩步引領，俯仰廊廟。
束帶矜莊，徘徊瞻眺。孤陋寡聞，愚蒙等誚。謂語助者，焉哉乎也。

次韻　王羲之書千字文

南梁周興嗣撰

黃明勝書

九州禹跡　百郡秦并　嶽宗恆岱　禪主云亭　雁門紫塞　雞田赤城　昆池碣石　鉅野洞庭　曠遠綿邈　巖岫杳冥

治本於農　務茲稼穡　俶載南畝　我藝黍稷　稅熟貢新　勸賞黜陟　孟軻敦素　史魚秉直　庶幾中庸　勞謙謹敕

聆音察理　鑑貌辨色　貽厥嘉猷　勉其祗植　省躬譏誡　寵增抗極　殆辱近恥　林皋幸即　兩疏見機　解組誰逼

索居閒處　沉默寂寥　求古尋論　散慮逍遙　欣奏累遣　慼謝歡招　渠荷的歷　園莽抽條　枇杷晚翠　梧桐早凋

陳根委翳　落葉飄颻　遊鯤獨運　凌摩絳霄　耽讀翫市　寓目囊箱　易輶攸畏　屬耳垣牆

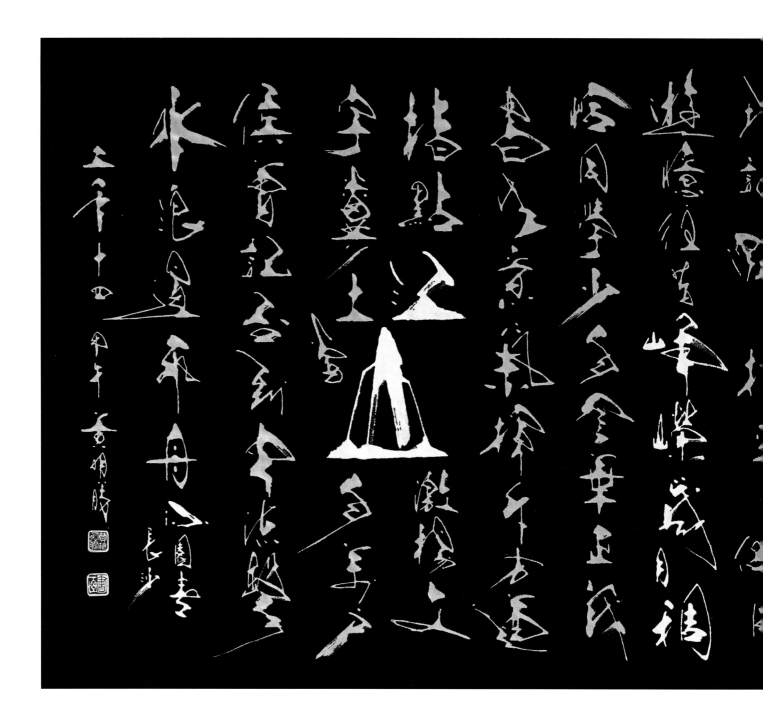

53
沁園春 長沙

行書
60×142 cm
絲光綿、貝殼金、貝殼銀
2014

釋文

獨立寒秋，湘江北去，橘子洲頭。看萬山紅遍，層林盡染；漫江碧透，百舸爭流。鷹擊長空，魚翔淺底，萬類霜天競自由。悵寥廓，問蒼茫大地，誰主沉浮？
攜來百侶曾游，憶往昔崢嶸歲月稠。恰同學少年，風華正茂；書生意氣，揮斥方遒。指點江山，激揚文字，糞土當年萬戶侯。曾記否，到中流擊水，浪遏飛舟！

鈐印

更上一層樓、江山如此多嬌、黃明勝檜、書畫。

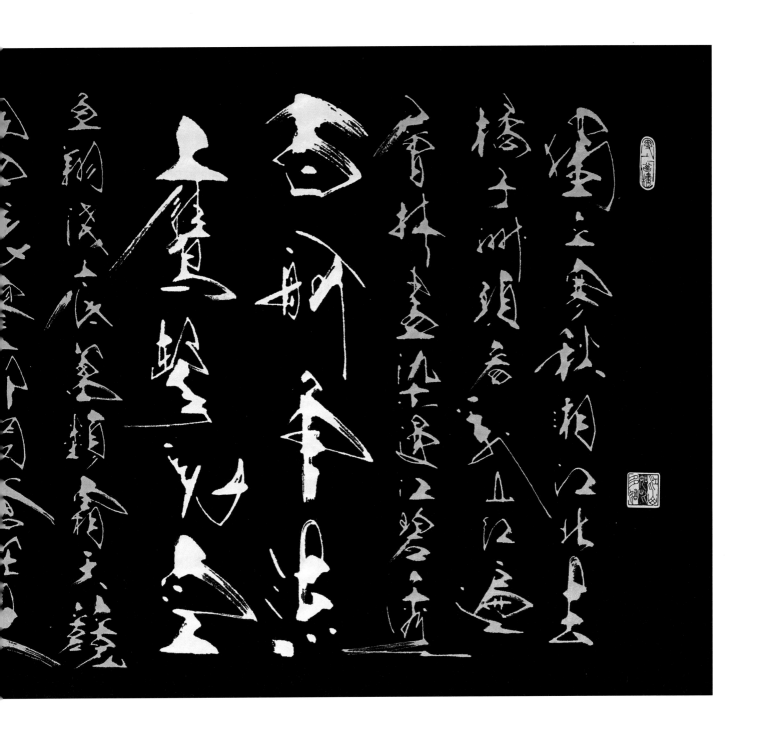

中國漢文字是一個是線條，一個是結構，區別於世界上其他的文字，
是最具藝術美的文字，並有穩定與凝聚的作用。

——季羨林

54

般若波羅蜜多心經

行書

60×130 cm

絲光綿、貝殼金、貝殼銀

2014

鈐印

觀音肖形、黃明勝槍、書畫。

釋文

觀自在菩薩，行深般若波羅蜜多時，照見五蘊皆空，度一切苦厄。舍利子，色不異空，空不異色，色即是空，空即是色，受想行識，亦復如是。

舍利子，是諸法空相，不生不滅，不垢不淨，不增不減。是故空中無色，無受想行識，無眼耳鼻舌身意，無色聲香味觸法，無眼界，乃至無意識界，無無明，亦無無明盡，乃至無老死，亦無老死盡。

無苦集滅道，無智亦無得。以無所得故。菩提薩埵，依般若波羅蜜多故，心無罣礙。無罣礙故，無有恐怖，遠離顛倒夢想，究竟涅槃。

三世諸佛，依般若波羅蜜多故，得阿耨多羅三藐三菩提。故知般若波羅蜜多，是大神咒，是大明咒，是無上咒，是無等等咒，能除一切苦，真實不虛，故說般若波羅蜜多咒，即說咒曰：揭諦揭諦，波羅揭諦，波羅僧揭諦，菩提薩婆訶。

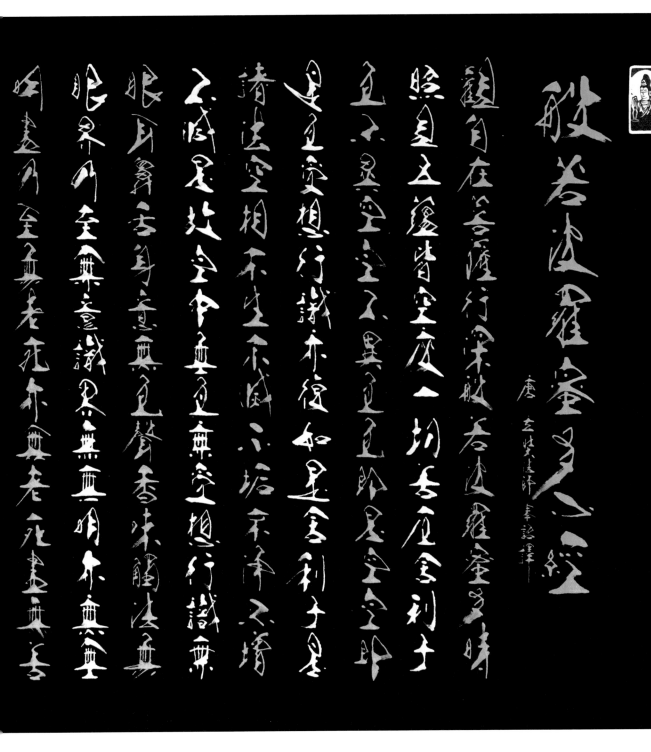

般若波羅蜜多心經 唐 玄奘法師奉詔譯

《臨池管見》
學詩如僧家托缽，積千家米煮成一鍋飯。餘謂學書亦然，執筆之法，
始先擇筆之相近者仿之，逮步伐點畫稍有合處，即宜縱覽諸家法帖，
辨其同異，審其出入，融會而貫通之，醞釀之久，自成一家面目。
　　　　　　　　　　　　　　　　　　　　──清　周星蓮

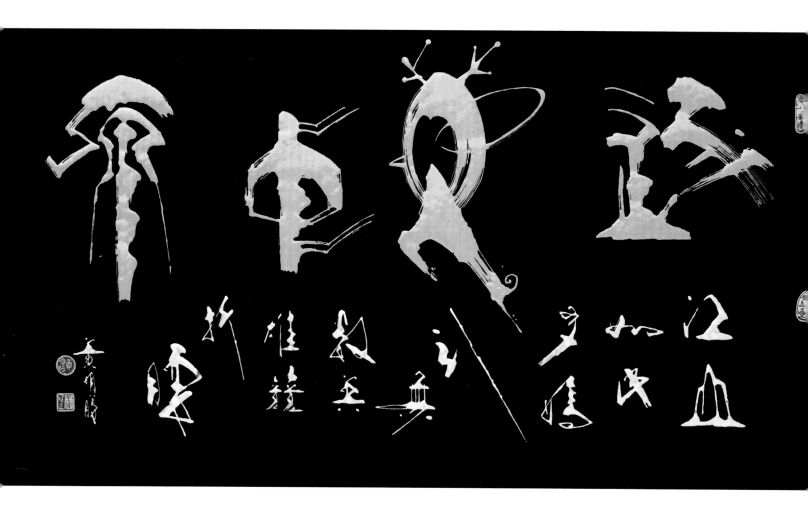

55
逐鹿中原—江山如此多嬌，
引無數英雄競折腰

篆書、行書
65×130 cm
絲光綿、貝殼金、貝殼銀
2014

鈐印
更上一層樓、江山如畫、黃明勝、歪斜為正。

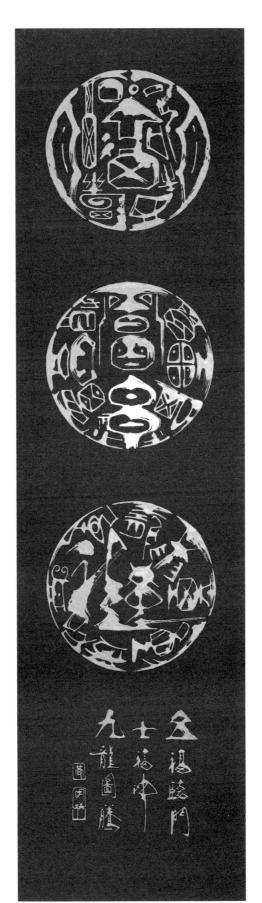
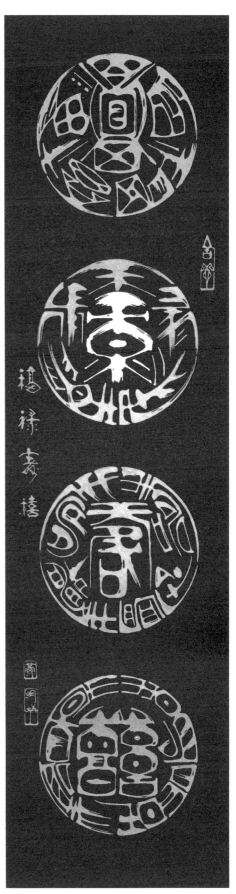

56 五福臨門、七福神、九龍圖騰

福、祿、壽、喜

金文、甲骨文、篆書、行書
35×134 cm，對聯
綾布、貝殼金、貝殼銀
2010

鈐印
吉祥、黃 明勝。

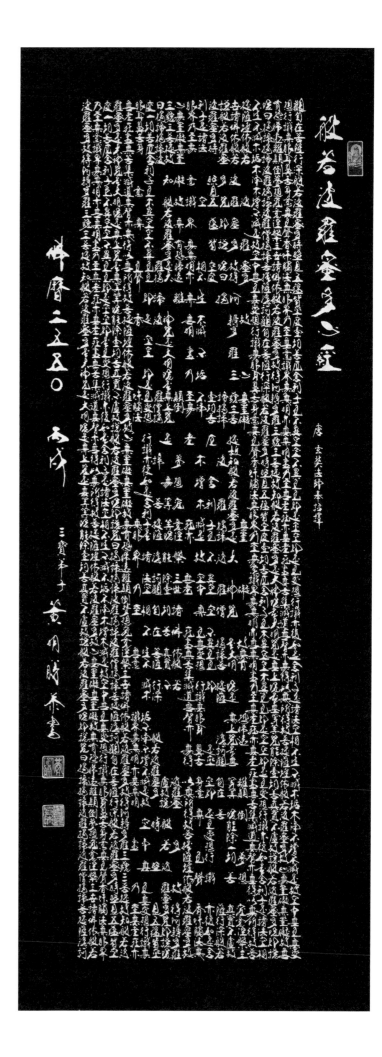

57

般若波羅蜜多心經

行書（縷空）
60×140 cm
綾布、貝殼金
2007

鈐印
觀音肖形、黃明勝、翰墨風情。

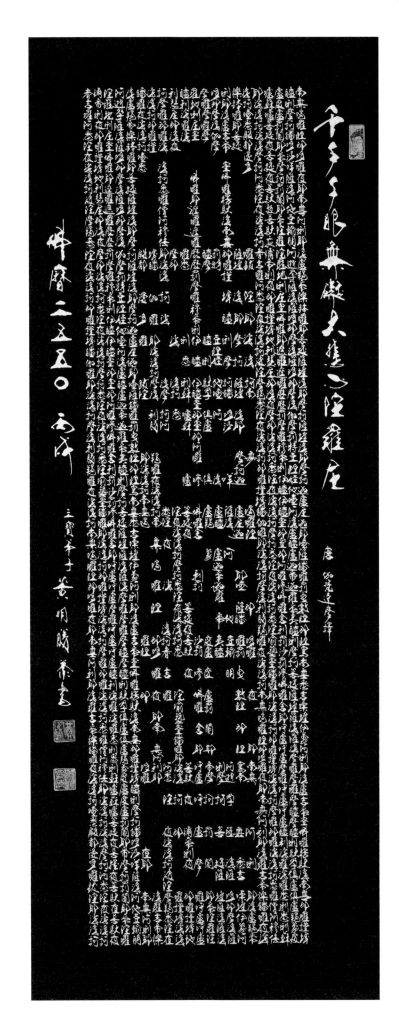

58
千手千眼無礙大悲心陀羅尼

行書（縷空）
60×140 cm
綾布、貝殼金
2007

鈐印
菩薩肖形、黃明勝、翰墨風情。

般若波羅蜜多心經

唐 玄奘法師奉詔譯

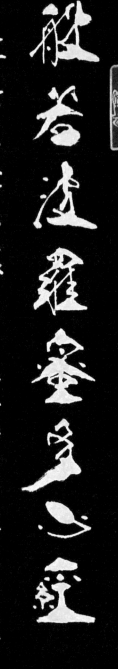

觀自在菩薩，行深般若波羅蜜多時，照見五蘊皆空，度一切苦厄。舍利子，色不異空，空不異色，色即是空，空即是色，受想行識，亦復如是。舍利子，是諸法空相，不生不滅，不垢不淨，不增不減。是故空中無色，無受想行識，無眼耳鼻舌身意，無色聲香味觸法，無眼界，乃至無意識界，無無明，亦無無明盡，乃至無老死，亦無老死盡，無苦集滅道，無智亦無得。以無所得故，菩提薩埵，依般若波羅蜜多故，心無罣礙，無罣礙故，無有恐怖，遠離顛倒夢想，究竟涅槃。三世諸佛，依般若波羅蜜多故，得阿耨多羅三藐三菩提。故知般若波羅蜜多，是大神咒，是大明咒，是無上咒，是無等等咒，能除一切苦，真實不虛。故說般若波羅蜜多咒，即說咒曰：揭諦揭諦，波羅揭諦，波羅僧揭諦，菩提薩婆訶。

佛曆二五五○ 丙戌

三寶

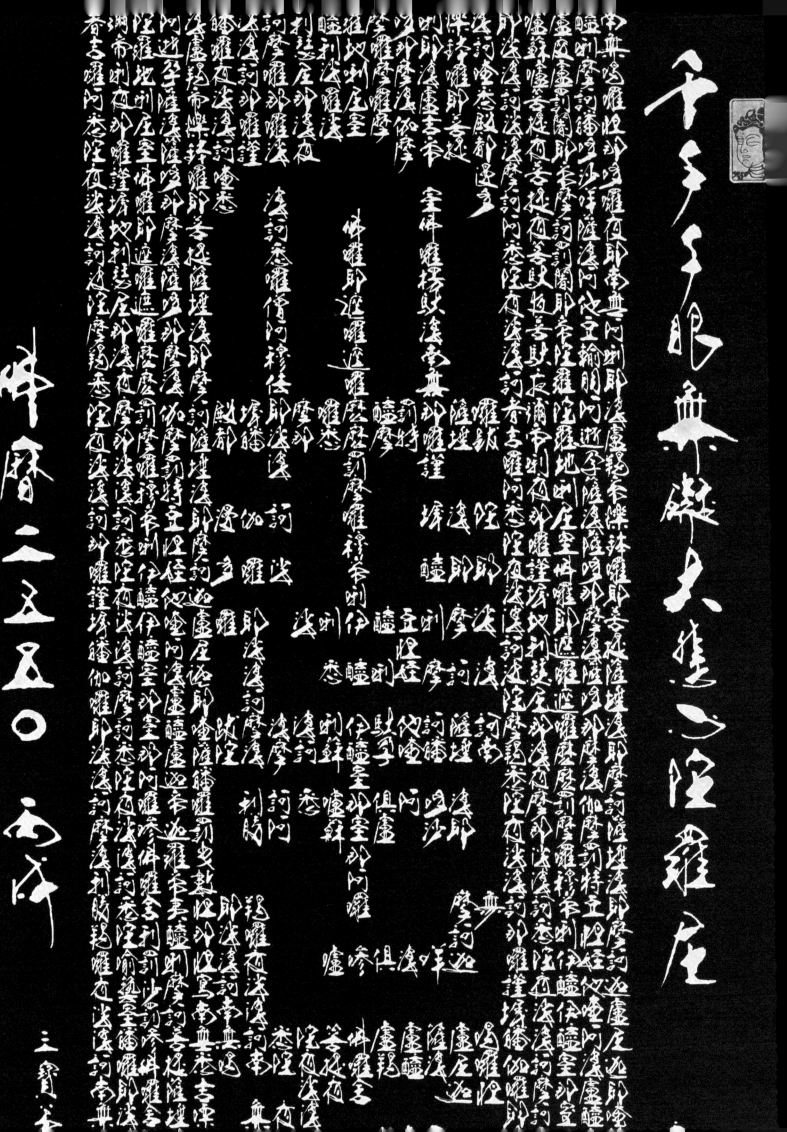

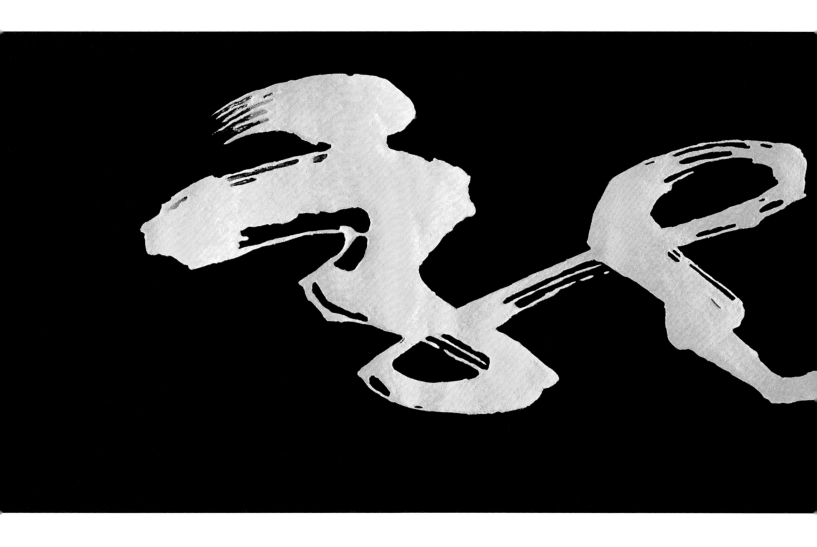

59
龍
——
飛龍在天

象形文、行書
40×147 cm
絨布、貝殼金、貝殼銀
2013

鈐印
明勝。

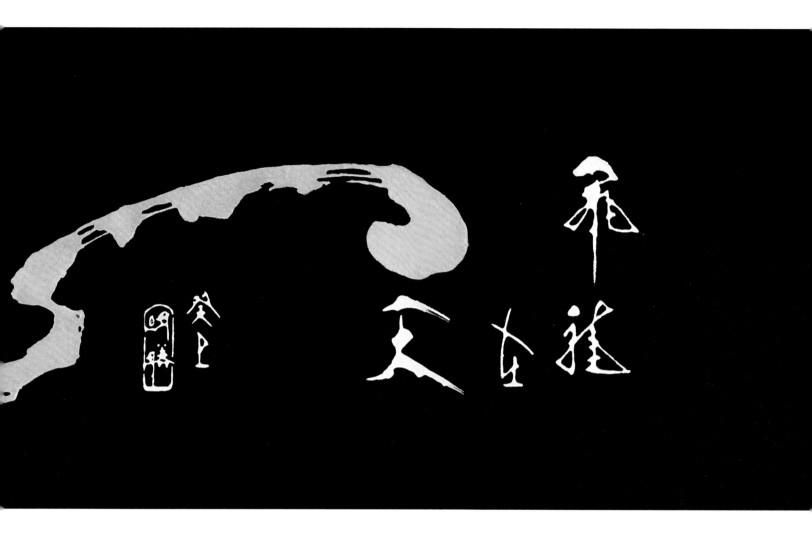

《 評書藥石論 》
聖人不凝滯于物，萬法無定，殊途同歸，神智無方而妙有用，得其法而不著，至於無法，
可謂得矣，何必鐘、王、張、索而是規模？道本自然，誰其限約。亦猶大海，知者隨性分而挹之。

——唐 張懷瓘

60
江山如畫任所適

行書、甲骨
30×126 cm
布、貝殼銀、貝殼金
2014

鈐印
大丈夫有為者亦若是、黃 明勝。

61
上善若水

行書、甲骨
35×122 cm
絨布、貝殼銀、貝殼金
2016

鈐印
福祿壽喜、黃明勝槍、書畫。

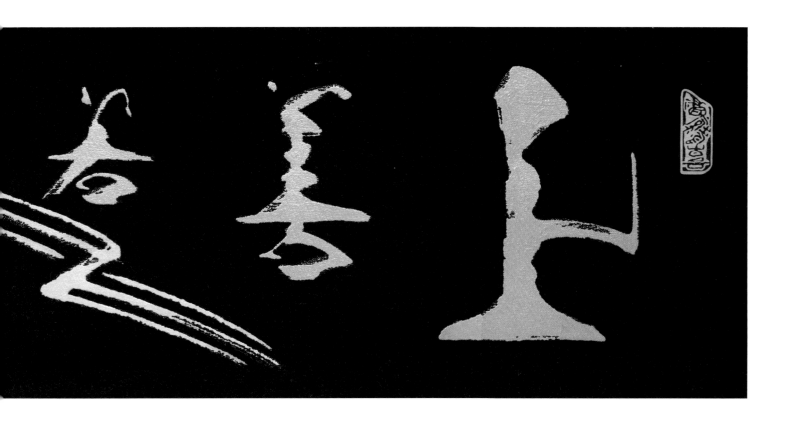

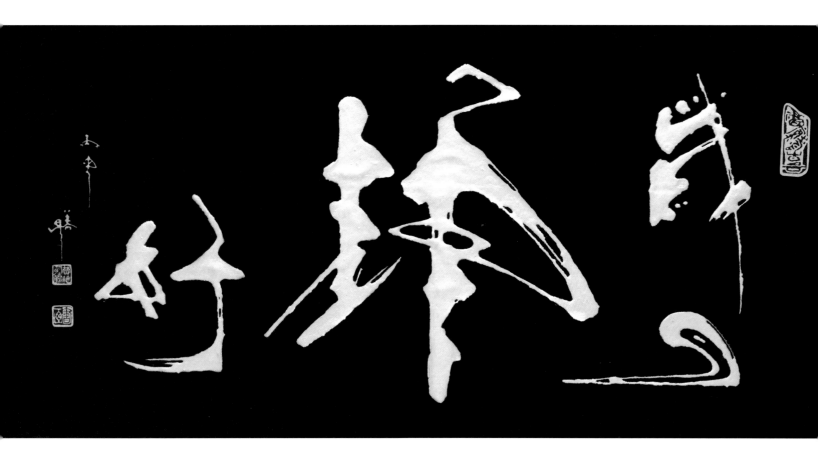

62
歲
月
靜
好

行書、甲骨
40×86 cm
絨布、貝殼銀
2016

鈐印
福祿壽喜、黃明勝楷、書畫。

《書議》
草與真有異，真則字終意亦終，草則行盡勢未盡。或煙收霧合，或電激星流，以風骨爲體，
以變化爲用，有類雲霞聚散，觸遇成形；龍虎威神，飛動增勢。

——唐 張懷瓘

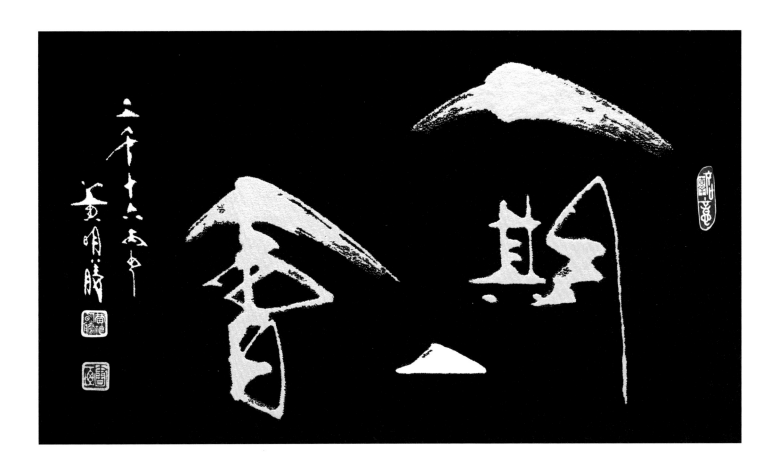

63

一
期
一
會

行書
30×52 cm
絨布、貝殼金、貝殼銀
2016

鈐印
如意吉祥、黃明勝槍、書畫。

《書議》
草與真有異，真則字終意亦終，草則行盡勢未盡。或煙收霧合，或電激星流，以風骨爲體，
以變化爲用，有類雲霞聚散，觸遇成形；龍虎威神，飛動增勢。

——唐 張懷瓘

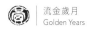
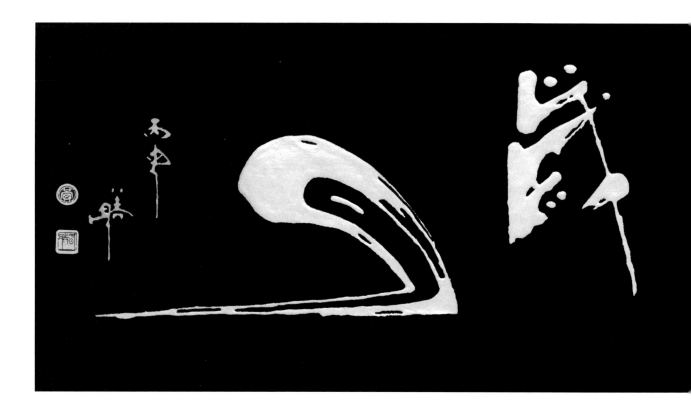

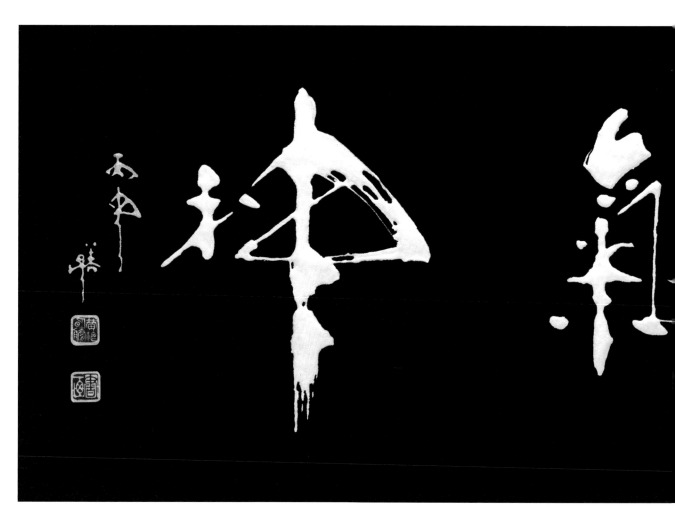

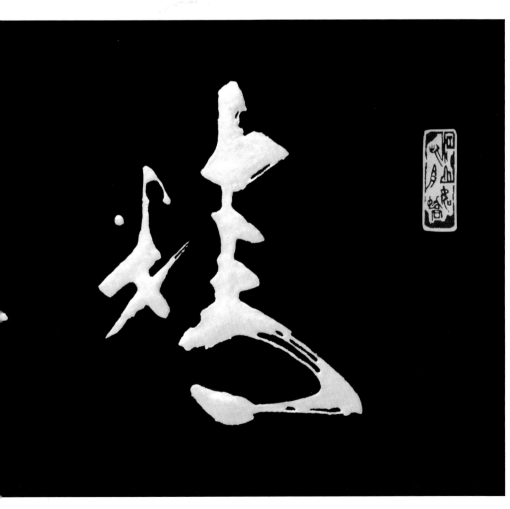

64
流金歲月

行書、甲骨文
35×104 cm
絨布、貝殼金、貝殼銀
2016

鈐印
任所適、黃 明勝。

65
精氣神

行書
40×104 cm
絨布、貝殼銀
2016

鈐印
江山如此多嬌、
黃明勝槍、書畫。

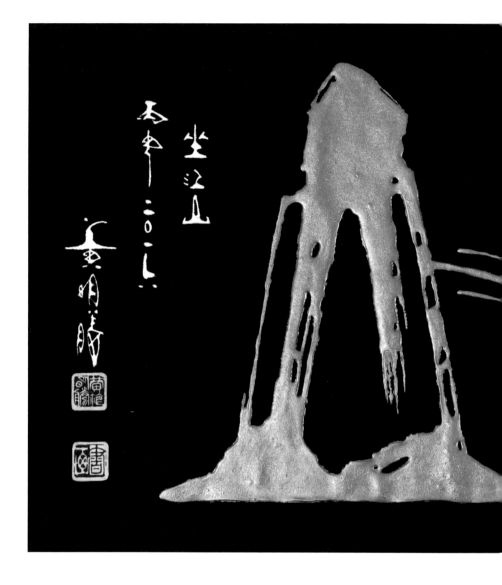

66

坐
江
山

篆書、甲骨文
69×100 cm
絨布、貝殼金、貝殼銀
2016

鈐印
厚德載物、黃明勝槍、書畫。

67

應
無
所
住
而
生
其
心

行書
25×115 cm
絨布、貝殼銀
2016

鈐印
菩薩肖形、黃 明勝。

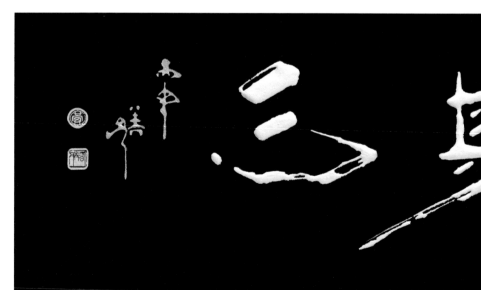

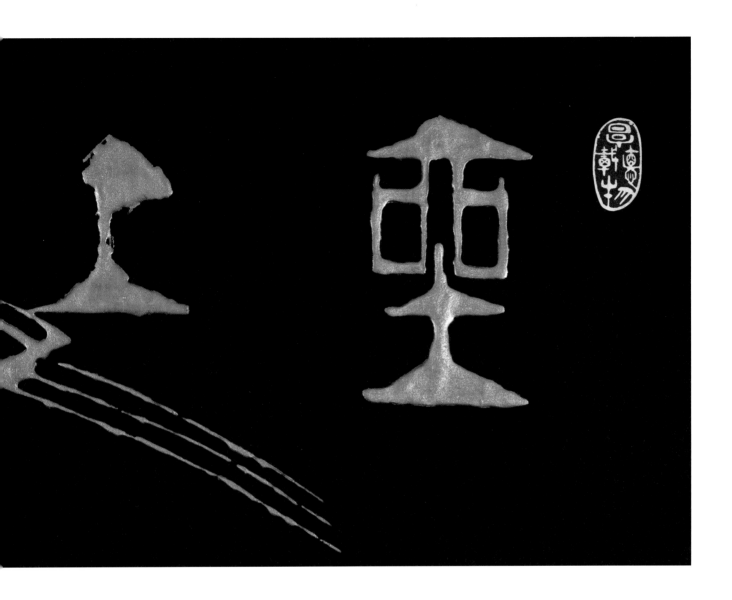

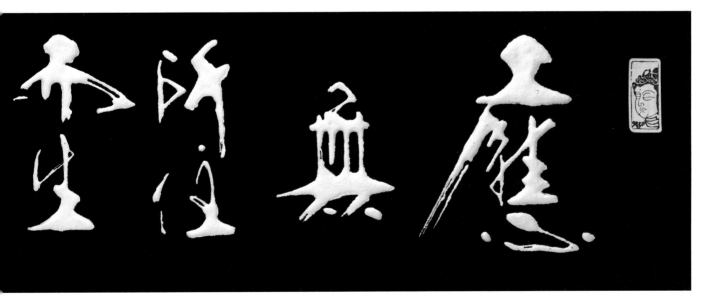

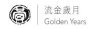

黃明勝槍

長樂

黃　明　勝

黃　明　勝

達觀

千江山水千江月

笑談間氣吐霓虹

日日是好日

書畫風情

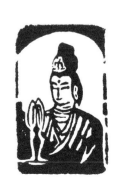

觀世音／肖形

吉祥

自在

佛陀／肖形

心師造化

菩薩／肖形

大丈夫有為者亦若是

意自如

黃明勝

硯田無稅子孫耕

處厚

書畫

墨戲

福神

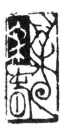

萬象回春

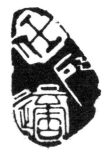

任所適

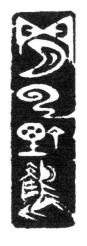

閒雲野鶴

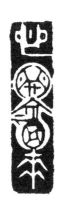

心開福來

見賢思齊

五福臨門

天道酬勤

江山如畫

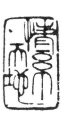

情繫天地

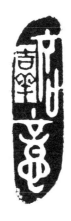

如意吉祥

自然

喜

明月心

如意

黃明勝書畫天地

福祿壽喜

江山如此多嬌

墨禪

慎思

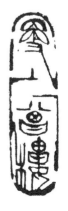

更上一層樓

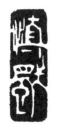

慎獨

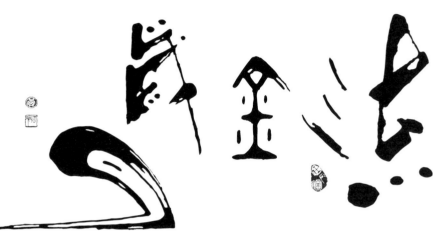

黃明勝書畫天地

Tel / 02-2676-3985　0920-801367

Email / msgallery1950@gmail.com

http : //www.goldenart.biz

臉書專頁 / 黃明勝書畫天地

書法家 / 黃明勝

總策劃 / 黃嘉瑤

出版 / 三省書屋

電話 / 02-2369-4796

美術指導 / 曾逢景

美術設計 / 三省堂　黃雅瓚

攝影 / 陳慶雄、張承恩

製版印刷 / 日動藝術印刷有限公司

出版日期 / 二〇一六年十月

定價 / 新台幣二千六百元整

ISBN / 978-986-92010-1-8

版權所有 · 侵權必究

U0070668